U0015209

世界名畫家全集 何政廣主編

恩斯特 Max Ernst

曾長生◉等著

藝術家出版社

達達超現實大師
恩斯特
Max Ernst

曾長生●等著　何政廣●主編

藝術家出版社

目 錄

前 言

　　馬克斯・恩斯特（Max Ernst，1891～1976）是超現實主義的先進大師。超現實主義的藝術陣營因為擁有恩斯特的獨特觀念領域，而擴大了影響的範圍。恩斯特對幻覺的追求，以內在必然的動機，推進他的藝術，擴展新的美感，是他對超現實主義的最大貢獻。

　　恩斯特一八九一年生於德國古都科隆附近的布魯爾小鎮，它曾是羅馬時代的殖民地，靠近萊茵河。科隆在中世紀是萊茵蘭洛的文化中心，著名占星家亞克利巴的誕生地，有煉金術的傳統，也是充滿很多亡靈與傳說之地。他父親是位教師，又是業餘畫家。所作以森林為題材的繪畫，給予敏感的孩童恩斯特印象深刻。恩斯特童年受古都怪異傳說影響，加上自身內部交感產生各種幻覺，成為他幻想繪畫的源泉。恩斯特後來在他的幻視藝術論《繪畫的彼岸》，記錄幼時體驗的幻覺及特質，成為他後來藝術表現的基礎，幻覺對他的藝術發展有決定性的重要影響。

　　一九〇八年，恩斯特進入波昂大學，攻讀哲學與詩歌。對當時勃興的精神病理學抱有很大興趣，常出入精神病院，對患者作研究。此時他的繪畫受莫內、基里訶、康丁斯基、德洛涅的影響。一九一三年初次參加柏林的第一屆沙龍畫展；一九一四年與阿爾普結為知己，參加第一次世界大戰當砲兵；一九一九年在科隆發起達達主義運動，發行雜誌《通風機》被禁；一九二〇年在柏林舉行達達美展；一九二一年到巴黎加入超現實主義團體；一九二二年恩斯特為紀念與超現實主義詩人與畫友交往，畫了一幅〈朋友們的聚會〉，成為超現實派藝術家的紀念碑。

　　此時恩斯特在繪畫技法上，研究貼裱法而開拓了屬於自己的路。「恰似視覺映像的煉金術，使生物以及物理的、解剖學的外觀變形，而將全體使之變貌的奇蹟。」這是恩斯特對他的貼裱畫所下的定義。他藉貼裱手法呈現幻覺的質。後來，他又發現「摩擦法」作畫，與超現實主義最中心方法的「自動記述」不謀而合。從「摩擦法」他發現各種形象，發展出許多作品，《博物誌》是其中的代表作。

　　一九三九年第二次世界大戰爆發時，因為他是德國人，被拘捕關在米爾收容所，經朋友奔走，被釋放後流亡西班牙，然後到美國。一九四一年與佩姬・古根漢結婚。恩斯特在紐約住至一九四五年，其後遷移亞利桑那州，與女畫家多羅提雅再婚。直到一九四九年旅行歐洲回到法國定居。

　　一九五四年恩斯特榮獲威尼斯雙年展國際大獎。四年後他的回顧展在巴黎現代美術館舉行，實至名歸地成為現代藝術大師，世界各大都市都巡迴舉行他的回顧展。他在一九七六年四月一日八十五歲生日前夕去世。恩斯特一生以幻覺把德國的怪談復活於現代，創作幻想與神話的世界，在廿世紀美術史上佔了重要的地位。

2002 年 11 月於藝術家雜誌社

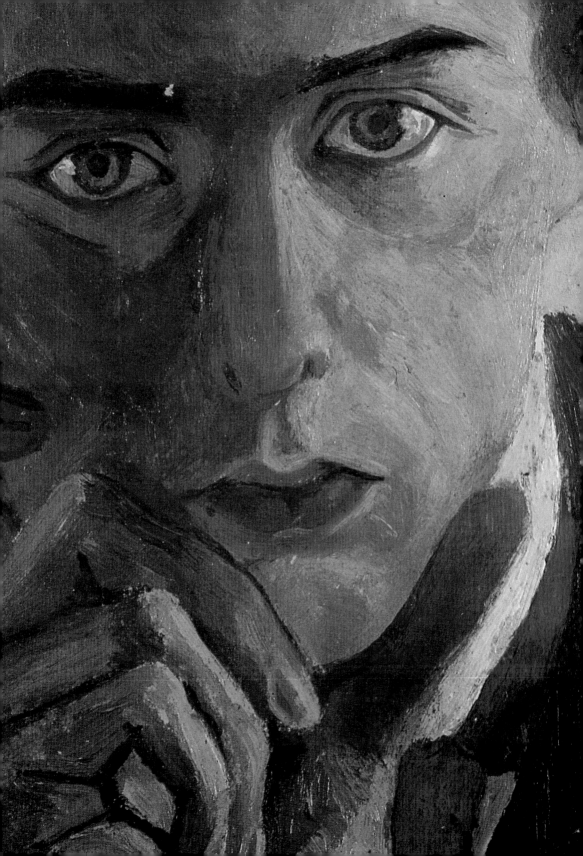

達達派、
超現實主義藝術大師──
馬克斯‧恩斯特
的生涯與藝術

　　一般人總是把馬克斯‧恩斯特（Max Ernst）的作品與詩的意境相比喻，此種詮釋最早起源自詩人保羅‧艾努亞德（Paul Eluard）與安德烈‧布魯東（André Breton）。雖然在他們的描述中，此一說法有一些真實性，可是如果其他人也以相同的口氣來套用的話，後者對恩斯特作品的解說，就顯得造作而無創意。此種詮釋方式並不足以瞭解恩斯特，同時也易生誤解。因為對達達主義熟悉的人，並不見得能全然掌握得住恩斯特作品的精髓。

達達、超現實主義、自動書寫──
對美學固有法則的抗衡

　　當每一次遇到恩斯特的展覽時，主辦單位必然樂意搬出藝術家自己的著作，他們不厭其煩地引用他的自傳筆記，像「達達」、「超現實主義」、「自動書寫」等用語總是不忘琅琅上口，以彌補他們詮釋的不足。如果我們仔細地檢視就會發現，恩斯特的作品雖然明

自畫像　1909 年
油彩、紙板
德國布魯爾市藏
（前頁圖）

有太陽的風景　1909 年　油彩、紙板　16.5×14cm　私人收藏

顯出自於無拘無束的自發性，其實卻是源自於他對美學法則的抗衡。恩斯特在他的作品中並沒有展示多少美學原理，他希望這些由不同元素組合的新奇圖畫能帶給觀者一些奇特的感覺。他所運用的拼貼手法吸引了觀者的注意力，不過只是觀察他的創作過程，對深入理解他的作品，並沒有多少助益。

　　恩斯特非常喜歡參照潛藏於生命或無生命物中的矛盾，他能在每一現象的背後找尋到某種曖昧，並將之運用於他的拼貼作品中。同樣的造形或結構可能含有不只一種意義，因此，當我們觀看恩斯特的作品時，必須記得他所運用的曖昧原理，每一造形都可能有不同的閱讀方法。在提到矛盾情境時，他曾如此說：「我並不想在光天化日之下，揭露這些矛盾。」

布魯爾風景　1912年
油彩、紙板
46 × 36cm
德國布魯爾市藏

　　或許我們可以將他的此一聲明，當做是瞭解他作品矛盾情境的一個隱約提示，而無需再斤斤計較於其中的明確含意了。恩斯特曾不斷地對他人解說，提出自己不同的看法，他的圖畫也的確不是那種需要觀者去破解的謎語難題，關鍵的問題乃在於，我們如何不落入分析的陷阱中，而同時又能適切地瞭解他的作品。對他的作品的詮釋，過或不及，均無法正確地判斷他的藝術，事實上，我們也不用過度去解釋他的作品，因為他的圖畫並不屬於那種需要詳盡檢視之類。

　　如果嘗試從他的重要作品中提出一些他美學的基本概念，他的繪畫、雕塑、拼貼作品仍需要解讀，儘管以任何一種方式都可能不會獲得令人滿意的答案，但此種謎團也正是他圖像藝術的特色。以正規或傳統的觀念來討論他的作品均毫無意義，我們只有以一種探究的精神，採用一些比較性的相關材料，同時也尋求一些前人所不屑一顧的全新領域，諸如恩斯特的原生素材：小說、教科書及期刊之類的陳舊圖片，都可幫助我們進行。

　　顯然我們要以相同的角度來看待他早期與晚期的作品，他偏好非定形及抒情抽象藝術，我們必須從他早期對此類作品的興趣下手。一位藝術家抑制不了他的創作衝動，他想要以如此多元的過程來替代繪畫，最後卻變成了影響許多後人以觀念與過程來創作的先驅藝術家。這的確是相當詭譎的事。

手拿帽子，頭戴帽子
1913年　油畫、紙板
36.8 × 29.2cm
倫敦貝洛斯藏

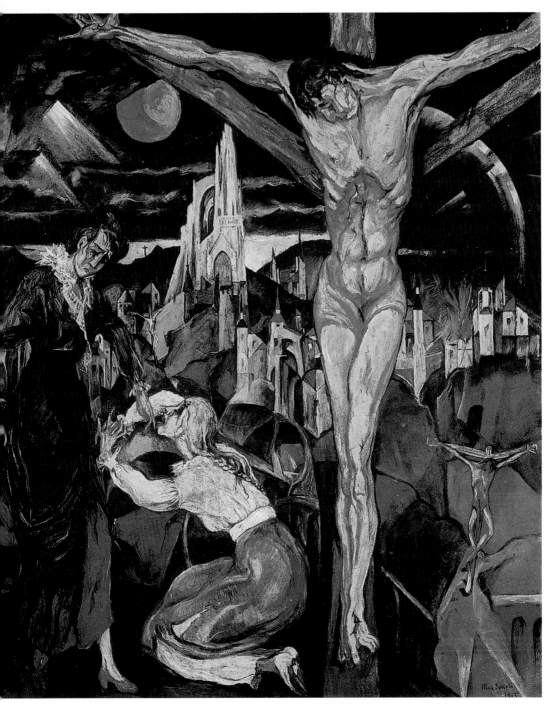

十字架上的基督　1913年　油彩、畫紙　51×43cm　科隆路得維希美術館藏

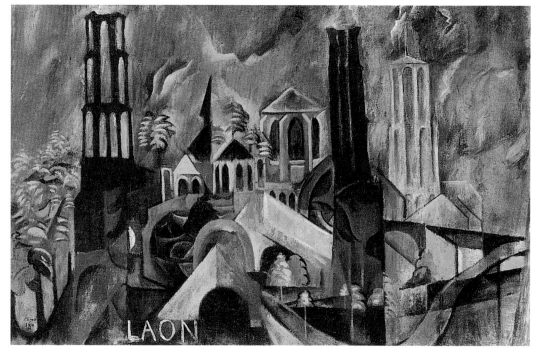

拉恩（Laon） 1916 年
畫布油彩
65.6 × 100.5cm
紐約現代美術館藏

　　從許多觀察證據顯示，恩斯特戰後的作品，即已不再源自於非具象的虛無主義，而是反映他從前作品在技巧與圖像上的複雜性，他晚期的作品發展，已超越了抽象而達至一種全然簡約的表現手法，有一些作品甚至已近乎寂然沉默之境地。

自幼好奇，喜讀煽動性哲學

　　恩斯特一八九一年四月二日生於德國科隆郊區的布魯爾（Brühl），父親菲利普・恩斯特（Philipp Ernst）是一名聾啞學校的繪畫老師，他在家中排行老大。恩斯特自幼充滿好奇心，五歲時，他曾經為了要瞭解電報線路及火車訊號手的祕密而離家出走，在火車站人群中鑽入火車底部一探究竟。從他少年時期的圖畫描繪，即顯示他曾對當時威廉二世五朝統治下的小鎮菁英階層文化生活，提出過他的嘲諷批評。他也不忘以這種漫畫式的嘲諷觀點，將自己畫成一名畫家，似偉人般站立在一座紀念碑的基座上。他還畫了一幅

花與魚　1916 年
畫布油彩
72.6 × 61cm
私人收藏（右頁圖）

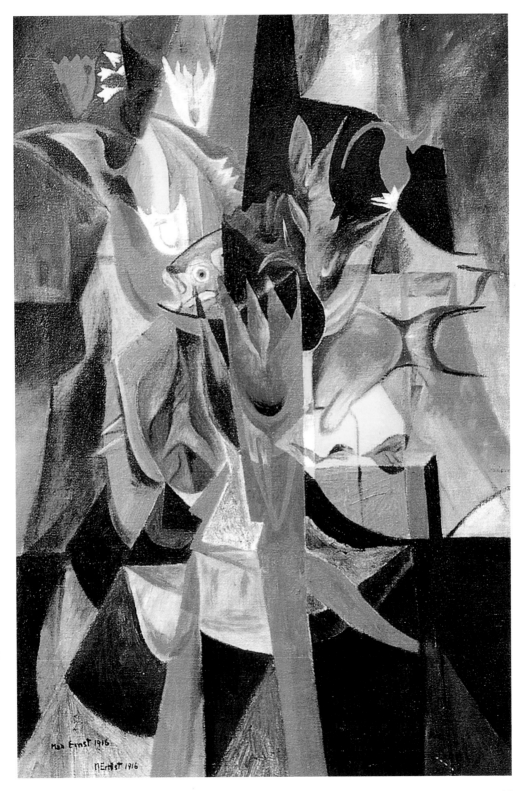

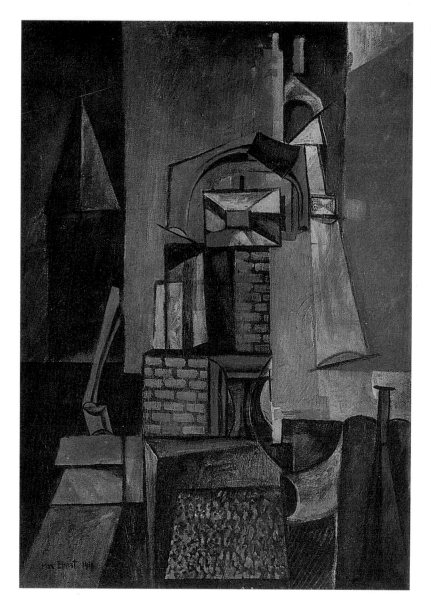

動物‧街景　1916年
畫布油彩
66.6 × 62.2cm
紐約古根漢美術館藏

標題為「學生茶會」的畢業班同學群像，那已不是一幅聚會的回憶，是充滿了社會意識的諷刺作品。

　　一九一○年三月，恩斯特入波昂大學文學院就讀，他對富煽動性的哲學及旁門左道的詩歌感到興趣，也熱中於日耳曼與拉丁語、文學、藝術史、心理學及心理分析學的學習，也許有人會誤以為他在學生時代生活散漫，其實他對可以促進未來就業的學科也不放棄

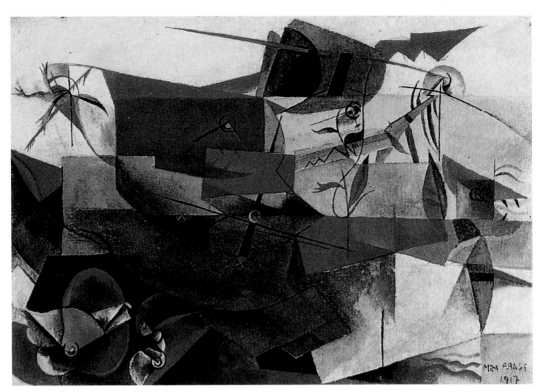

風景　1917 年
水彩、畫紙
15 × 22cm
姆哈特法蘭克收藏

研讀，事實上，他在大學時代所修習的藝術史知識，對他處理藝術
及評論的問題，具有決定性的影響。恩斯特在他早期尤其是一九一
九年前後的作品，展示的是他對當時資產階級流行文化的看法，當
時馬塞爾・杜象（Marcel Duchamp）已開始以「既成物」來嘗試新
的藝術表現過程，而其他畫家像喬治・格羅茲（George Grosz）、
奧托・迪克斯（Otto Dix）及馬克斯・貝克曼（Max Beckmann），
則致力探討他們所經歷過的大戰體驗。

　　恩斯特在一九一九年以後的作品，較關注大屠殺之類的戰後人
類價值觀的諷喻。他在大戰期間已在蘇黎士及柏林等城市開始接觸
到達達主義，像他一九一九年所作的〈家庭遠足〉，其構圖與色彩
令人憶起馬克・夏卡爾（Marc Chagall）的俄國猶太人的田園世界，
在表面上快樂的家庭郊遊情景中，卻籠罩著憂鬱的陰影。

　　恩斯特早在一九〇九年即在慕尼黑訪問過保羅・克利（Paul
Klee），他為了籌畫科隆的聯展，還向克利借過幾幅作品。他也曾

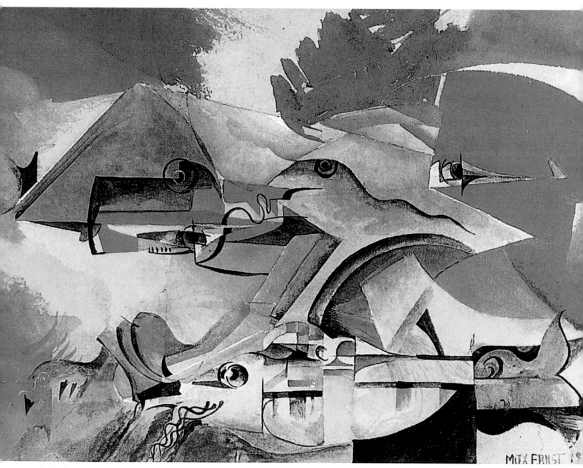

魚的戰鬥　1917年　水彩、畫紙　14×20.5cm　私人收藏

在書店發現過一些義大利雜誌《造形價值》，該雜誌上面所介紹的
喬吉歐‧基里訶（Giorgio de Chirico）及卡羅‧卡拉（Carlo Carra）
的「形而上繪畫」作品，曾對他產生過至深的影響，像他一九一九
年所作的〈潛水〉，即可見到他所受到的此類影響。他在圖畫中運
用了具含意的背景，並採用透視法將所有物象集中，使之產生一種
緊張狀態，不過他卻能在作品中注入他個人獨有的諷刺味。

　　在該作品中，他運用奇妙的光源，似鐘錶的月亮，當它反映在
水池中時即變成了月亮，前景是一名似裁縫師用的模型人物，身體
上簡單地描繪了性器官特徵，較明顯的部分是臉上似鐘錶指針的鬍

魚的戰鬥　1917年
水彩、畫紙
21.7×14.5cm
法蘭克收藏

潛水　1919年　畫布油彩　54×13.8cm　倫敦貝羅斯收藏

鬚，池中一名像女人的泳者垂直地躍入池中，作品的標題「潛水」可能與此舉動有關，不過也與一本拉丁神祕小說的書名有某些暗示關聯，這的確增加了某種語意上的嘲諷性。

在〈家庭遠足〉中，恩斯特雖然採用了夏卡爾的未來派與立體派的繪畫技法，不過卻已經做了某些改變，並增添了一些他自己的新屬性。在〈潛水〉中，他也將基里訶與卡拉的義大利風格做了某些更動。此後，他即開始使用了與藝術沒有多大關係的素材。有一段時期，拼貼成為他創作的最重要手法，他主要的用意是關注既有物或被丟棄的物品，或是已不再被人視為現代的事物。

他在一九一九年的另一件浮雕式作品〈長期經驗的果實〉，是由一組物件所組成，這些物件是現成的木板加上顏色，在一支架上併合成圖畫造形，標題是套用藝評家解說藝術品時所常用的描述語。此時期他也作了一些立體雕塑作品，多半是以石膏、木塊及花盆等材料作成人形，如今此類作品保存下來的不多。其他的三度空間作品，則由大型的木製字母、文字及印刷工廠用過的模板等材料組合而成的。〈長期經驗的果實〉中，近乎抽象的木塊組件，由電線連結起來，固定電線的螺絲釘邊尚有正負的記號標識，這是他此時期的複合風格嘗試。

恩斯特曾將這些作品參與科隆藝術協會的傳統藝術展覽，他的作品還一度遭到警察局的質問，稱他的作品展示是一種欺騙行為，因為他宣示於大眾面前的是藝術展覽，卻在其間展示了實際上與藝術無關的東西，結果該展覽被迫提前結束。不過他參加的另一次在杜塞道夫的展覽，卻引起了新聞媒體的注意，稱他的繪畫帶有天真的原始風味，已回歸到一種兒童時期的狀態，他作品的組合元素都是來自二手店的洋娃娃之手臂、鐘錶的齒輪，而以一些毛線球、鐵絲予以連結糾纏在一起，這種與傳統表現迥異的手法，引起了大家議論紛紛。

探究佛洛伊德理論，赴巴黎前已有心理準備

恩斯特以印刷品素材製作的拼貼作品，要比他以前材料組合的

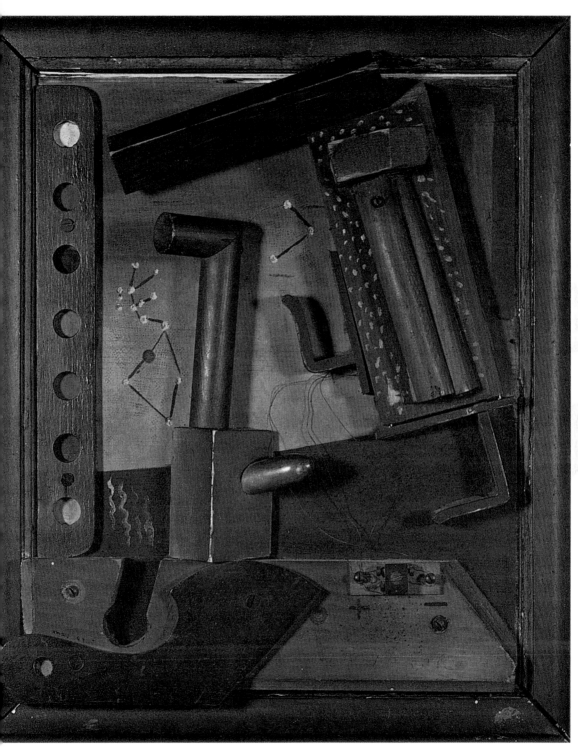

長期經驗的果實　1919 年　浮雕木材金屬著色　45.7×38cm　日內瓦私人收藏

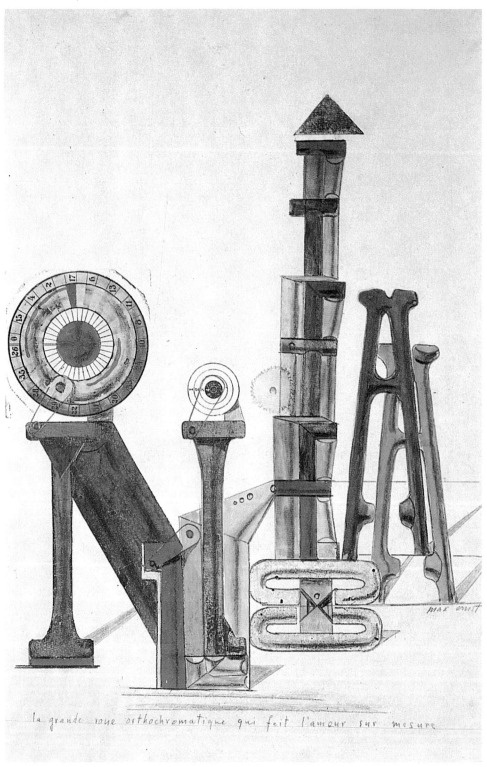

la grande roue orthochromatique qui fait l'amour sur mesure

測定愛情的巨大色盤　1919-20年　水彩鉛筆畫　35.5×22.5cm　巴黎私人收藏
兩種曖昧的姿勢　1919-20年　拼貼、水彩、畫紙　24.2×16.7cm（右頁圖）

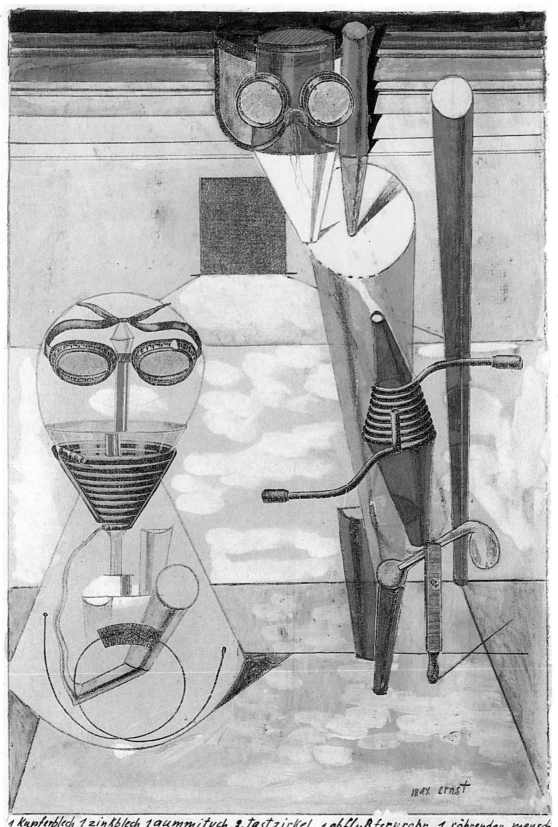

max ernst

1 kupferblech 1 zinkblech 1 gummituch 2 tastzirkel 1 abflußfernrohr 1 röhrender mensch

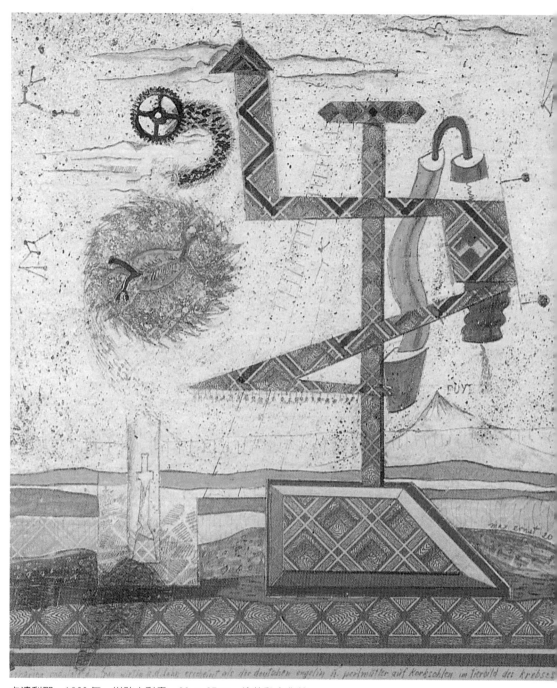

卡達利那　1920年　拼貼水彩畫　30×25cm　倫敦私人收藏

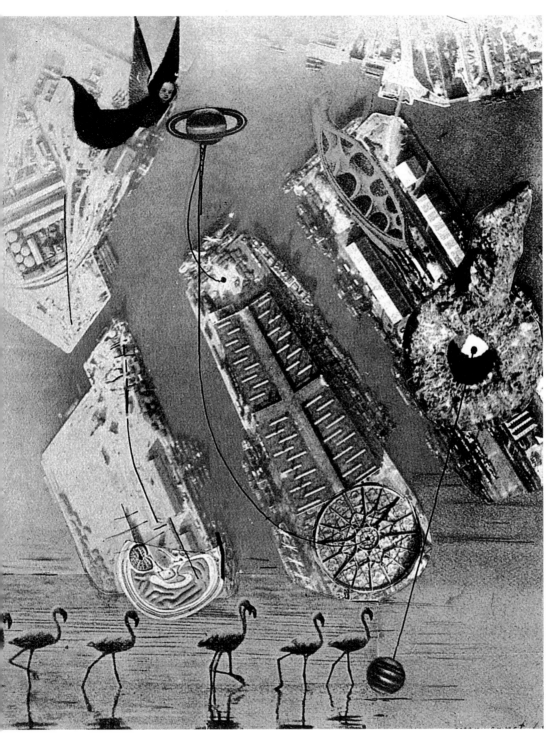

鵜　1920 年　拼貼水彩畫　15.5 × 13cm　巴黎私人收藏

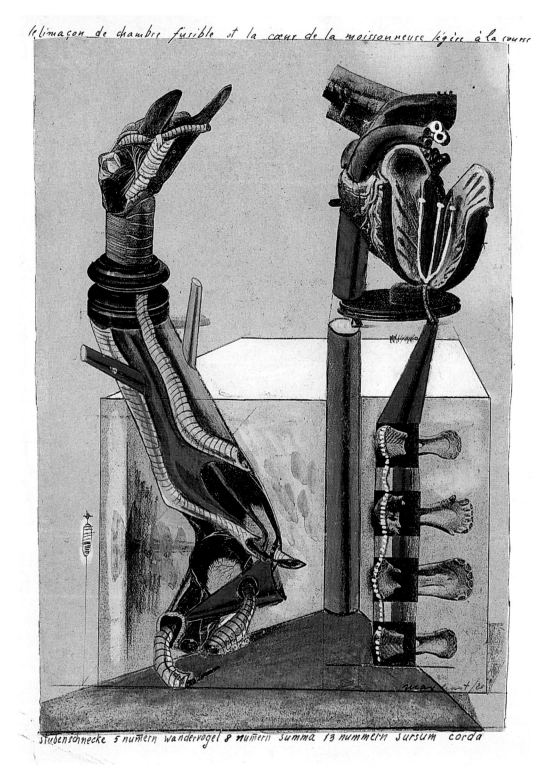

le limaçon de chambre fusible et le cœur de la moissonneuse légère à la course

stubenschnecke 5 numern wandervogel 8 numern summa 13 nummern sursum corda

室內蝸牛　1920 年　拼貼鉛筆畫　31.2 × 22.2cm　私人收藏

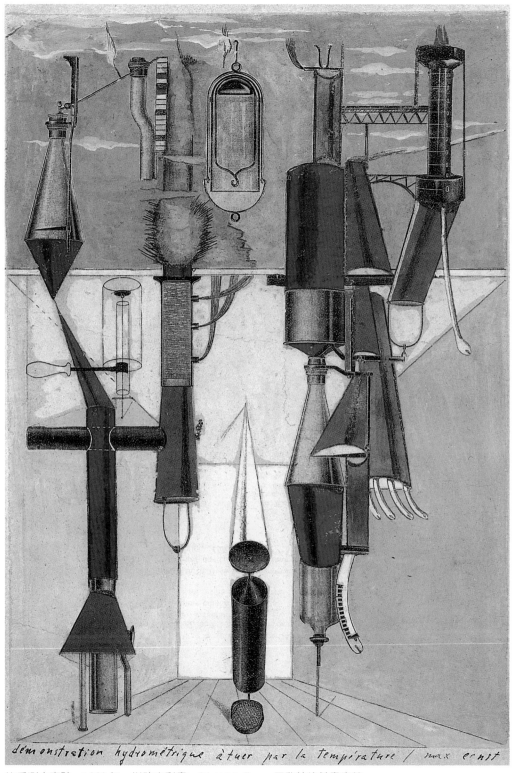

démonstration hydrométrique à tuer par la température / max ernst

比重測定實驗　1920年　拼貼水彩畫　24×11.7cm　巴黎特倫希畫廊藏

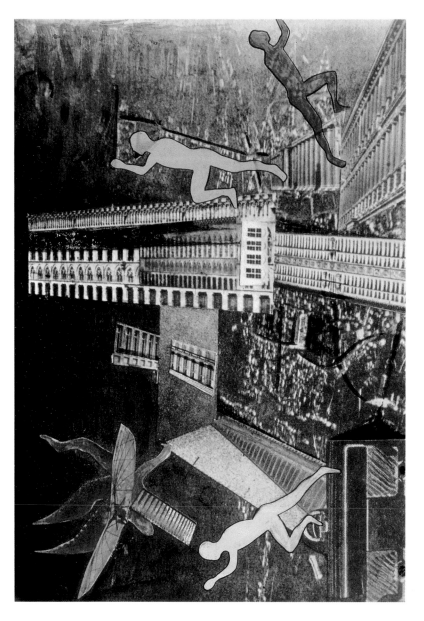

虐殺無罪的人
1920 年　拼貼水彩畫
21 × 29.2cm
芝加哥巴格曼收藏

作品更具意義。他多才多藝，好學不倦，最喜歡使用過期的科學教
科書或傑出的手工業及商業設計圖書，做爲他的創作素材，有時也
採用一些家庭工業圖案及學校科學實驗海報等材料。不過，他並不
喜歡全部都使用手工造形，他曾以勤勞家庭主婦的形象來比喻家庭
工業的自足自滿，家庭主婦以鉤針編織來裝飾她們的家庭，此一女
性形象不久還成爲他挖苦的對象。

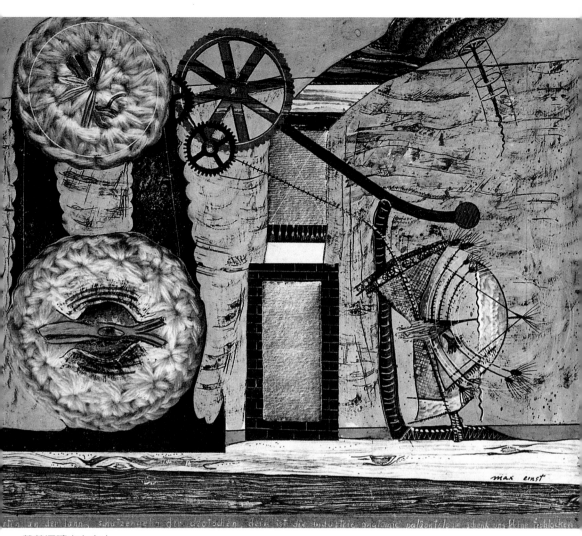

萊茵河礦山女主人
1920年　拼貼水彩畫
25×31.5cm
斯圖加特市立美術館藏

　　就以一九二○年他所作的〈萊茵河礦山女主人〉為例，在此一
拼貼作品中，鉤針編織的印刷圖案，藉由不透明色彩及照相拼貼的
技法，已結合成一套似齒輪及機器圖樣的複雜設計圖。他並在作品
的下方如此評述著：「萊茵河礦山的女主人是德國人的守護天使，
而此一經工業解剖的古生物學的作品，給予我們歡欣」，這句話不
僅讓人想起了有名的德國學生歌曲重疊句，也同時暗示了杜塞道夫
一家咖啡廳女主人喬安娜‧艾（Johanna EY），她也是藝術的熱心
贊助人。作品中的長方形，正隱喻著她咖啡廳的門為支持藝術而

漫步雲上的夜晚
1920 年　拼貼鉛筆畫
18.3×13cm
紐約私人收藏

Buonarroti 的不滅性　1920 年　拼貼畫紙　17.6×11.5cm　芝加哥私人收藏

中國的南丁格爾
1920 年　攝影拼貼畫
12.2×8.8cm
巴黎卡達羅收藏

開，所提及的工業、解剖及古生物等，可能指的是他拼貼作品中所使用的材料，也同時暗示了人類文明的開發。

　　這引導了觀者在詮釋恩斯特拼貼作品時，朝向更具意含的層面思考，像佛洛伊德在探討達文西的論文中所運用的解夢方法及心理

schlafzimmer des meisters es lohnt sich darin eine nacht zu verbringe.

mbre à coucher de max ernst cela vaut la peine d'y passer une nuit/max ern

恩斯特的寢室　1920年　拼貼、水彩、畫紙　16.3×22cm　蘇黎世私人收藏

達達—寶加　1920年
拼貼、水彩、畫紙
48×31cm
巴黎私人收藏

分析訓練,即提供了恩斯特解脫藝術史限制所需要的理論根據。如果沒有潛意識的發現,達達與超現實主義所呈現的面目將令人難以想像,也只有考慮到這些事實,我們才可能瞭解到機緣、矛盾、情色,何以會在達達與早期的超現實主義作品中扮演著如此重要的角色。不過,恩斯特並不像超現實主義者僅是將拼貼當成一種新技法,對他而言,在所使用的圖畫要素之間,彼此並無任何關係,才是他藝術創作的中心要旨。

　　恩斯特將閱讀佛洛伊德《夢的解析》(The Interpretation of Dreams)與《戲謔與潛意識的關係》(Wit and It's Relation to the Unconscious)的心得,做了意識上的結合,是他與達達時期其他藝術家不同的地方,同時這也是何以從心理分析的觀點詮釋他作品時,會顯得困難重重,像他每次使用鉤針圖形或人物輪廓時,均賦予了新的意義。以一九二○年他所作〈達達—高更〉為例,三具似

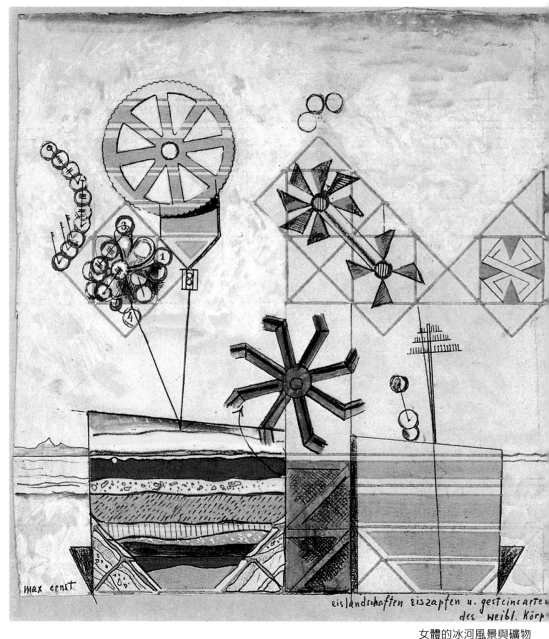

max ernst

eislåndschaften eiszapfen u. gesteinsarten
des weibl. körp

女體的冰河風景與礦物
1920年　拼貼、畫紙
25.3×24.3cm
斯德哥爾摩國立現代
美術館藏

洋娃娃造形的輪廓，似乎是在暗諷高更所繪大溪地人物的純粹性。
恩斯特以輪廓及似模板的造形來代替正常的描繪方式，而背景則是
解剖學教科書的插圖，這些基本上相互矛盾的元素卻在畫中獲致統
一，藝術家以高超的技法將不相容的片段現實結合，而達到可能的

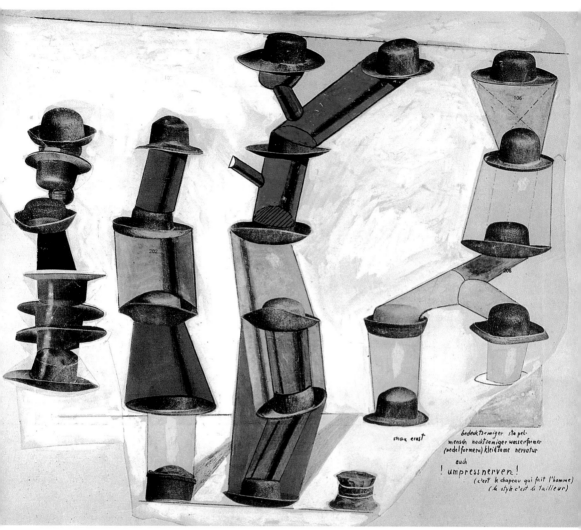

以帽子造人　1920 年　拼貼水彩畫　35.6 × 45.7cm　紐約現代美術館藏

　　和諧並存，如此不僅使不可能成爲可能，還進一步對我們既有之觀
看現實的方法之有效性提出質疑。
　　　恩斯特一九二○年所作的〈以帽子造人〉是他在科隆時期較知
名的拼貼作品之一。他曾爲他岳父的製帽工廠代管了半年時間，在
此期間他製作了一些木製壓帽模型雕塑，他即運用了一組帽子的造
形來創作此作品。他在帽子的四周塗上顏色，而形成一全然的嶄新
雕塑，圖中左邊的人物是由幾頂層層相疊的帽子造形所組合而成

爬電梯的夢遊者 I
1920 年
水粉彩、水彩、
鉛筆版畫
19.6 × 12cm
私人收藏

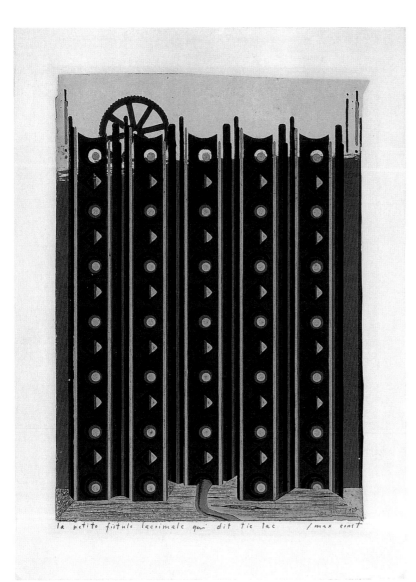

滴答響的小瘻管　1920 年　水粉彩、畫紙　36.2 × 25.4cm　紐約現代美術館藏

的，有些帽子還是上下倒置的，而其他三個人物則是以管子或筒子
來支撐的，帽子與帽子之間的空間則被塗上了不同的色彩，右起第
二個人物有二個頸子，且均戴著帽子，而最右邊的人物則擁有二條
腿。此管狀物的創作一如迴旋的神經，同時其視覺意象的曖昧，引
發了豐富的聯想，著實具有魅力。

瓦哈亞的皇帝
1920 年　畫布油彩
83.5 × 78cm
德國埃森，福克旺美術
館藏（右頁圖）

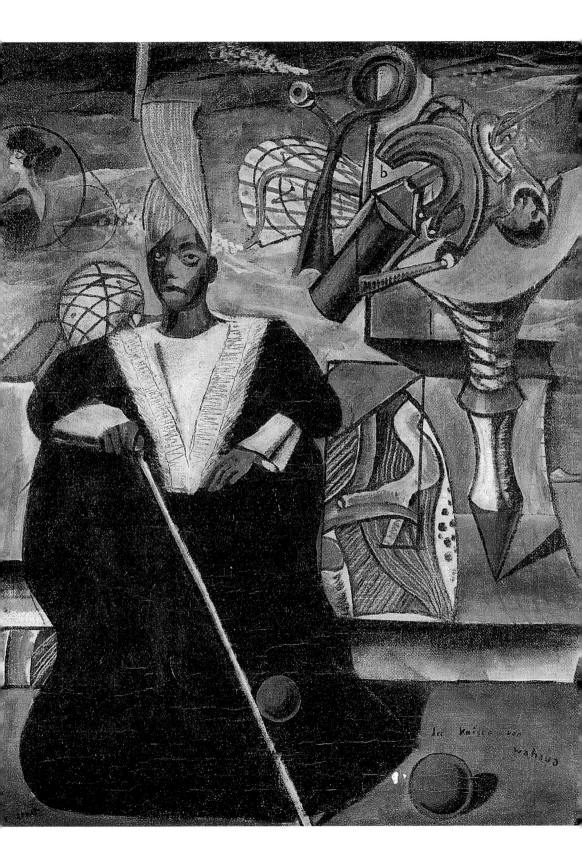

le chien qui chie le chien bien coiffé malgré les difficultés du terrain causées par
une neige abondante la femme à belle gorge la chanson de la chair /max ernst

肉體之歌　1920 年
水粉彩、鉛筆、裁切的
照片印刷品、紙
15 × 20.8cm
龐畢度中心國立現代
美術館藏

　　恩斯特的早期作品，也運用了一些照片素材，這是達達主義者之作品常用的手法，他運用此技法主要是為了讓他的拼貼作品外觀，具有相符合的現實呈現，不過，他倒是很少使用大幅的照片。然而一九二一年他所作的〈將面臨的青春期〉卻是一個例外，作品中的人物原是一具躺在沙發椅上的裸女，恩斯特將之轉變成一具騰空飛舞的圖片，呈現出一種熱愛生命的活力象徵，女體的一隻手臂穿刺過一座球，強調重力已無作用，另一石塊雖然落地，但是在面臨裸露的女體時卻已顯出它的無力感了。

　　恩斯特成長於威廉二世統治下的萊茵河地區一個小資產家庭中，當時流行的是假日休閒藝術與文化，而他卻非常反對此種狹窄的小資產階級的文化觀。他重新從生活藝術中找尋新的方向，叛逆遂成為他藝術中最明顯的元素，他的主要手段即是運用與藝術無關係的物體，並採取全然嶄新的技法，就連郵購目錄也可以變成他可資利用的比喻物，他所使用的物件不論如何不成系統，均反映出一種市場般的實務經驗。他以機械代替機能，以組合代替結構，全然運用拼貼技法而排斥手工技巧。他對曖昧、微不足道的領域甚感興

將面臨的青春期
1921 年
拼貼、水彩、油彩、
畫紙　24.5 × 16.5cm
巴黎私人收藏
(右頁圖)

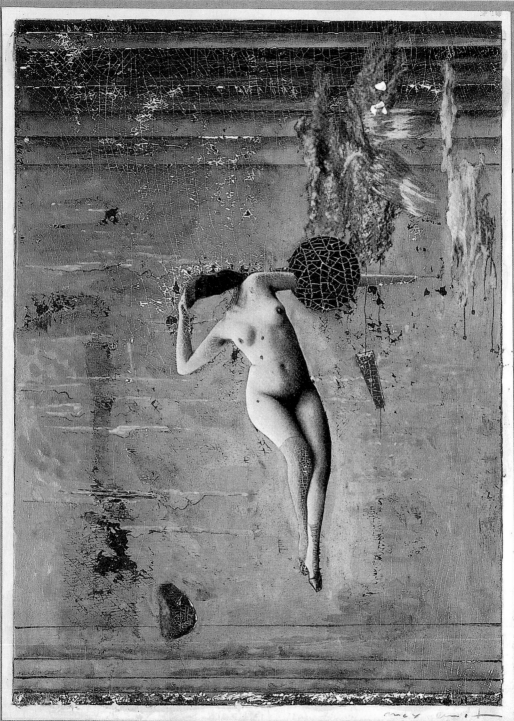

La puberté proche n'a pas encore enlevé la grâce ténue de nos
pléiades/ Le regard de nos yeux pleins d'ombre est dirigé vers le
pavé qui va tomber/ La gravitation des ondulations n'existe pas encore

無題　1920年　拼貼、水粉彩、鉛筆　23.4×17.7cm
私人收藏

趣，並偏愛奇特古怪的題目。他主要是藉由機
緣與潛意識來釋放自己，此刻他已爲自己的世
界開拓出新的空間，當他一九二二年啓程前往
巴黎時，已全然做好了心理準備。

魔術師般轉化神聖或世俗題材

　　因科隆的生活體驗已對恩斯特不再具有驅
策力，在艾努亞德、布魯東、特里斯坦·查拉
（Tristan Tzara）等友人的邀請下，他最後終於在
一九二二年前往巴黎。此時他的作品經長時間
的造形磨練，已蓄勢待發，有能力發展新的局
面，他將要擺脫既有的藝術理論，而創造出屬

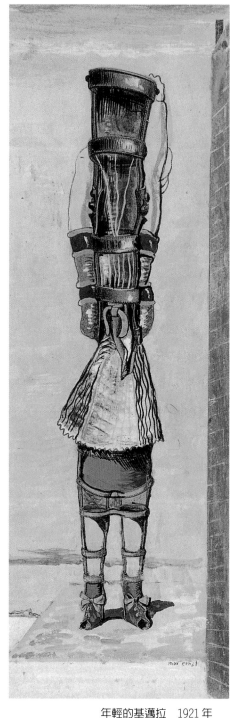

年輕的基邁拉　1921年
拼貼、水彩、畫紙
26×9cm
巴黎私人收藏

宣言或鳥女
1921 年
拼貼水彩畫
18.5 × 10.6cm
私人收藏

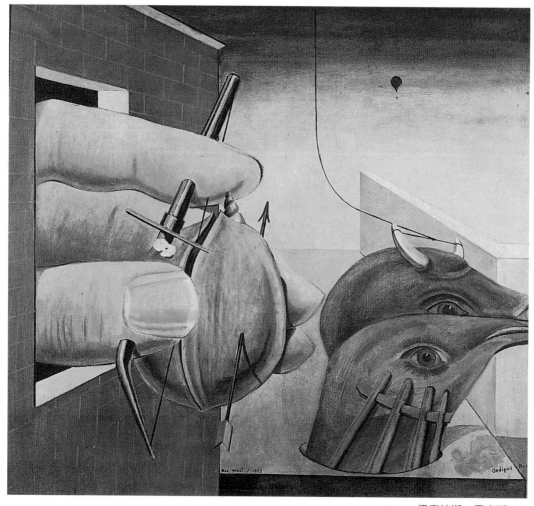

伊底帕斯・雷克斯
1922年　油彩、畫紙
93 × 102cm
巴黎布蘭貝特收藏

於他自己的新造形語言。

　　除了一九二一年在科隆所作的〈西里伯島的大象〉（西里伯島在婆羅洲）外，一九二二年所作〈伊底帕斯・雷克斯〉是他首批能成功將複合及拼貼等技法轉移到大幅尺寸的作品之一。不過由於圖畫的主要內容只有一些被切斷或改變的造形可認得出來，而使得空間的表現似乎不很明確。不同尺寸的物件被安置在具有建築元素的空間，一具弓形器具刺穿過一隻伸出窗外的手及核桃果，核果已開口。此技法令人想到路易・布紐爾（Luis Buñuel）一九二九年所拍「安達魯之犬」電影中的眼睛，前景有兩隻小鳥，自洞孔中探出頭

西里伯島的大象　1921 年　畫布油彩　135 × 107cm　倫敦泰德美術館藏

墮落的天使　1922年
拼貼、畫布、油彩
44 × 34cm　私人收藏

來，牠們已被柵欄及頭角所限制而無法再縮回洞中去了。

　　在〈伊底帕斯‧雷克斯〉作品中，暗示著偷吃禁果的慾望及好奇心是要受到處罰的，掌握核果的手，意指偷吃禁果的慾望，而好奇心指的是鳥兒探出牠們的頭，想要觀看某物。學院典籍中的伊底帕斯傳說有許多譬喻，此種神話已在人類的歷史中發生過，無論是經由幻想或無意識或諷刺的主題，都呈現過。恩斯特的作品，其拼貼技法運用了費力的輪廓線條及乾塗的色彩，他的拼貼使用了與藝術無關的素材，以方便切斷他與既有藝術理論的聯繫關係。此外，

聖塞希利安（看不見的鋼琴） 1923 年　畫布油彩　101 × 82cm　斯圖加特市立美術館藏

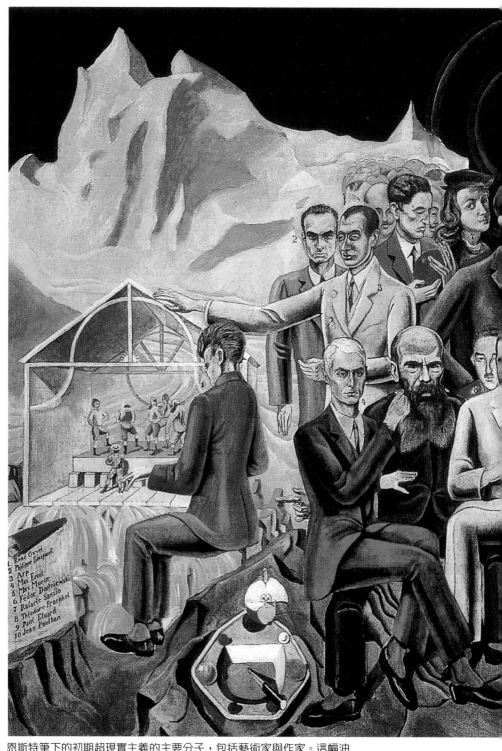

恩斯特筆下的初期超現實主義的主要分子,包括藝術家與作家。這幅油
畫的每一位人物都註明號碼,號碼與人名的對照寫在畫布的兩端。前排
左起:克里維爾(René Crevel)、恩斯特(Max Ernst)、杜斯妥
也夫斯基(Dostoïevski)、佛林格(Théodore Fracnkel)、巴蘭

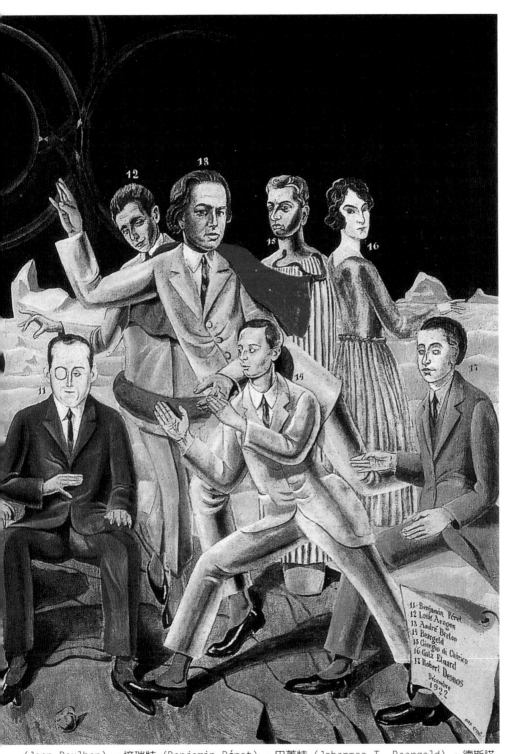

(Jean Paulhan)、培瑞特（Benjamin Péret）、巴蓋特（Johannes T. Baargeld）、德斯諾斯（Desnos）。後排左起：蘇保特（Philippe Soupault）、阿爾普（Jean Arp）、莫里斯（Max Morise）、拉斐爾（Raphaël）、艾努亞德（Paul Eluard）、阿哈貢（Louis Aragon）、布魯東（André Breton）、基里訶（Giorgio de Chirico）、卡拉·艾努亞德（Gala Eluard）。1922-23 年

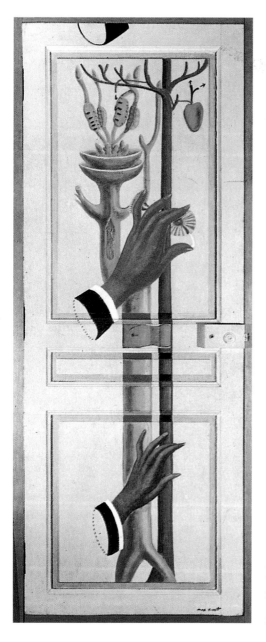

恩斯特也在巴黎製作了一些大幅的油畫，描述的是有關神話與歷史事件的主題。

恩斯特新主題的選擇，需要稍微謹慎地去詮釋，或許我們可藉疏離來說明他的新手法。他正像一名魔術師一般，將所有他所接觸的，無論是神聖的或是世俗的事物，均能將之轉化。同時他還能把有關的輔助器材予以隱藏，並將他畫中所運用過的造形素材也掩藏起來，像一九二三年他所作的〈搖擺的女人或曖昧的女人〉，即在隱喻幸運女神與幸福時刻的古典主題。圖中一名叫不出身分的女體，出現於舞台上，她背對著大海與天空，女人的手臂均衡地伸展於兩座圓柱之間，圓柱代表國家的力量，而舞台卻處於不穩定的狀態中，由於圓柱的直立，愈發顯示了似洋娃娃的女體之搖擺不定。

她的一隻腿被夾在一具奇怪的機械中，此機械圖案是恩斯特挪用自一本十九世紀的法國雜誌。原來機械洞口是用來噴灑油用的，如今卻轉變成一排鐵棒，令人感到有危機感。女人張口可解釋為她

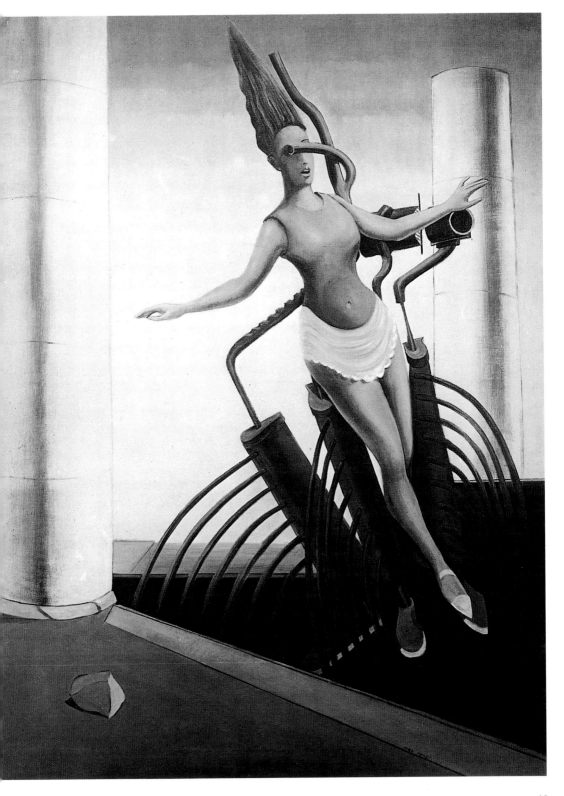

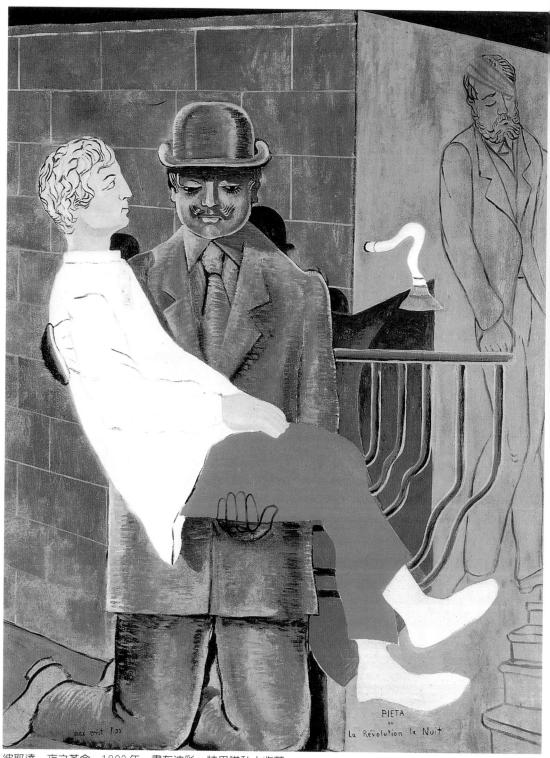

彼耶達，夜之革命　1923 年　畫布油彩　特里諾私人收藏

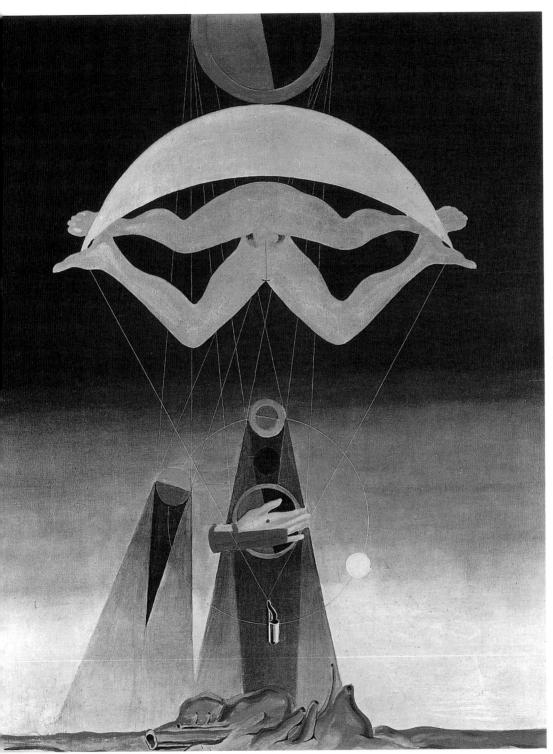

人不知其所以然　1923 年　畫布油彩　81 × 64 ㎝　倫敦泰德美術館藏

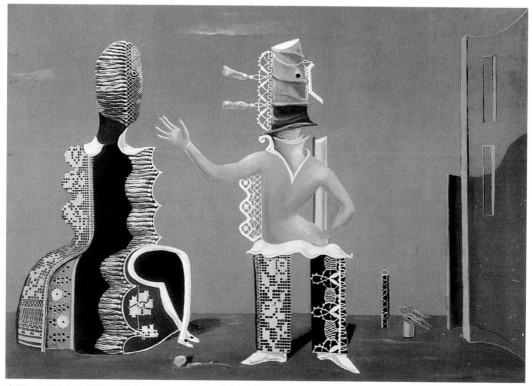

夫婦　1923 年　畫布油彩　100 × 142cm　鹿特丹波曼斯美術館藏

正受到驚嚇，此畫作中已融入了超現實藝術作品的典型元素，如幻想、夢想、夢遊症以及虐待狂等。不過恩斯特卻以一種雅緻、古典而均衡的風格，來表現喜劇性的情景。在最平靜的舞台上，發生了怪誕的事情，幸運女神被令人難以理解的機械所困住，與清澈背景相對的前台，只留下一塊石頭。

　　一九二三至二四年，恩斯特在巴黎郊區的超現實主義詩人艾努亞德的家停留了幾個月，為了感謝主人的友情，他為此居所繪了一組壁畫。一九六七年其中的一幅被複製成壁紙，此壁畫作品之一的標題「第一個清晰的字眼」，源自艾努亞德的現代詩句。此作品運用了類似龐貝壁畫的幻想風格，圖中將建築、花園風景、牆壁及植物全部轉移到義大利的佈景中，壁畫的牆上添加了藍天，以創造出一種戶外天堂的感覺。與十六世紀的威尼斯居所全然不同，超現實主義式的居所中，室內與室外、植物與建築、人與動物，都已陷入

第一個清晰的字眼
1923 年　232 × 167cm
杜塞道夫北萊茵威斯特
法倫州立美術館藏
（右頁圖）

48

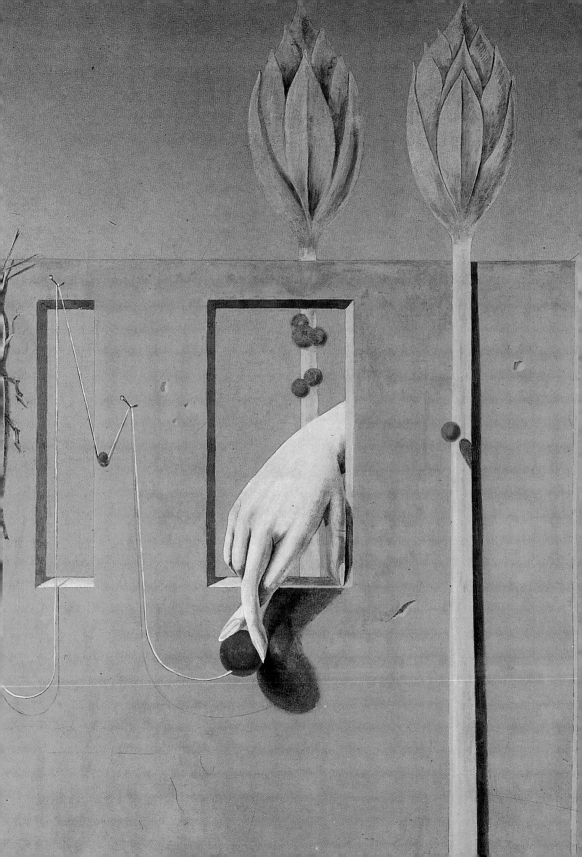

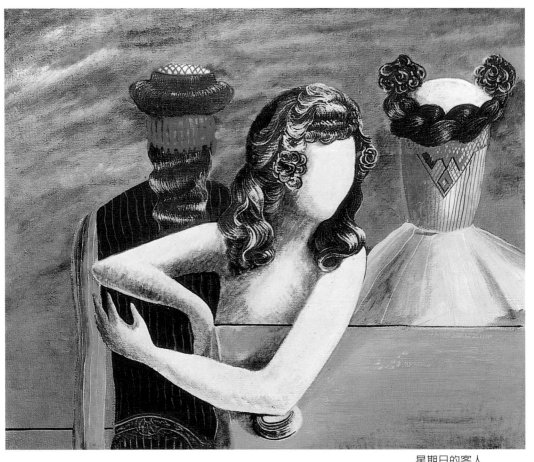

星期日的客人
1924年 畫布油彩
55 × 65cm
亨利·巴里棱收藏

一種既自由又壓抑的狀態。

二〇年代初期作品充滿疏離與危機感

在恩斯特的許多作品中,手佔了很重要的角色。對聾子而言,手是他們主要的溝通工具。由於他父親是一名聾啞學校教師,恩斯特在他年幼時,即面對著符號語言的表達問題。其實這正是各階層民眾廣泛關心的主要課題,顯然也是法國當時藝術圈的重要主題。正如〈伊底帕斯·雷克斯〉一樣,在〈第一個清晰的字眼〉中,有一隻手從牆上似窗口的洞中伸出來,還夾著一件東西。在〈伊底帕斯·雷克斯〉作品的手中,捏著的是一個核果,而此作品則是一隻

長存的愛
(動人的風景)
1923年 131 × 98cm
聖路易美術館藏
(右頁圖)

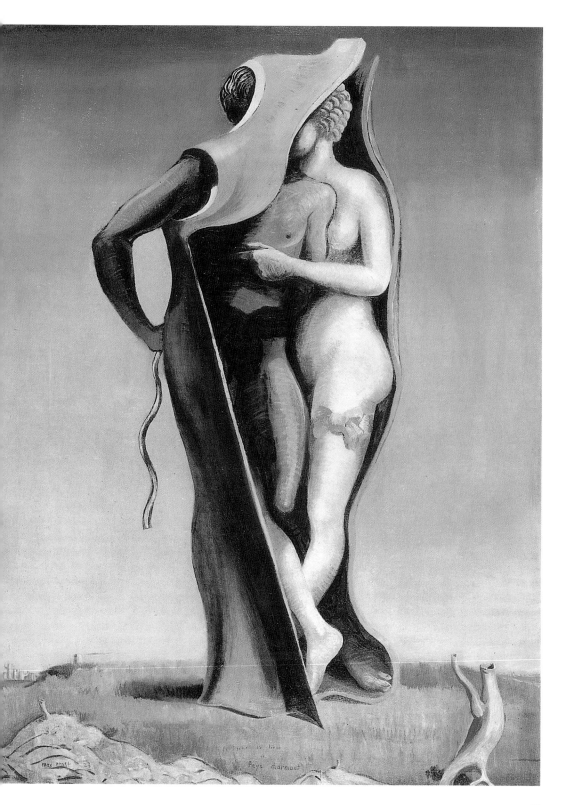

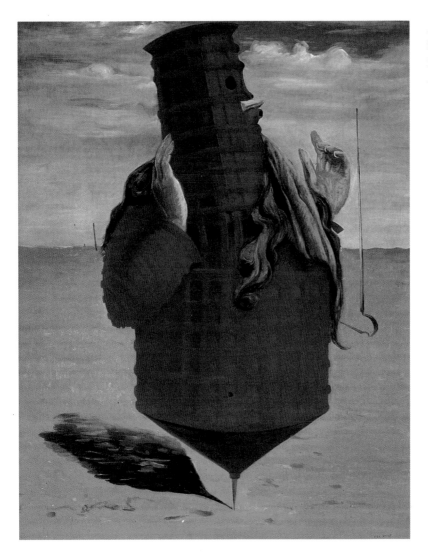

烏比皇帝　1923 年
畫布油彩　100 × 81cm
波里克艾列斯‧阿納維
收藏

女人的手，正夾著一個水果，其實我們如果仔細一點觀看，它倒像
是一粒櫻桃被夾在一雙赤裸的腿中。左邊有一條成 M 形狀的線條，
繫在一隻想向上爬行昆蟲的尾部。此作品雖然沒有明確的象徵解
說，不過觀者可以感覺得出，它的主題是在暗喻危險的情色遊戲。

　　一九二三年的〈烏比皇帝〉創作靈感，來自烏比皇帝銅雕的插
圖。烏比的陶器模子似筒狀般立在一鋼釘上，全身從頭到腳披著一
套盔甲的烏比，他既戲謔又具威脅地面向著一大片沙漠。他旁邊還
立著一支帶長柄的鐮刀，那代表著權杖或是權力的象徵，那可以用

M 的肖像（信）
1924 年
畫布油彩　83 × 62cm
巴塞爾拜耶收藏
（右頁圖）

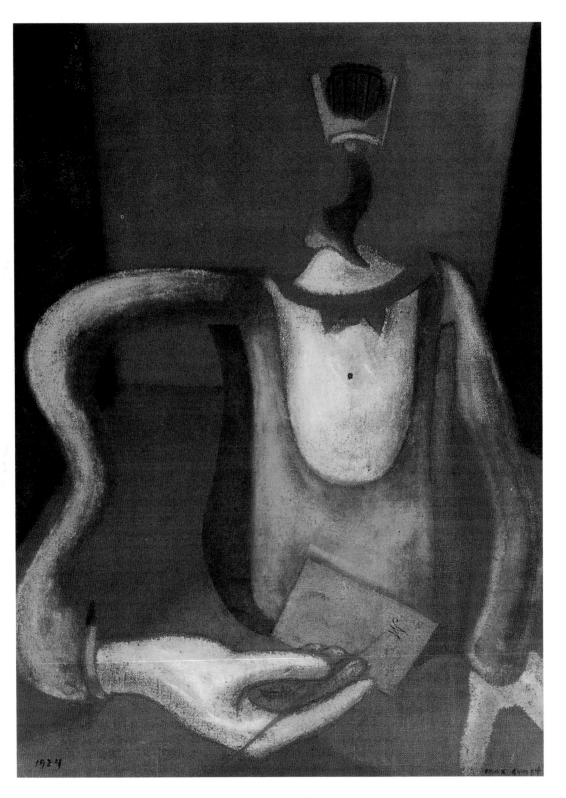

1924

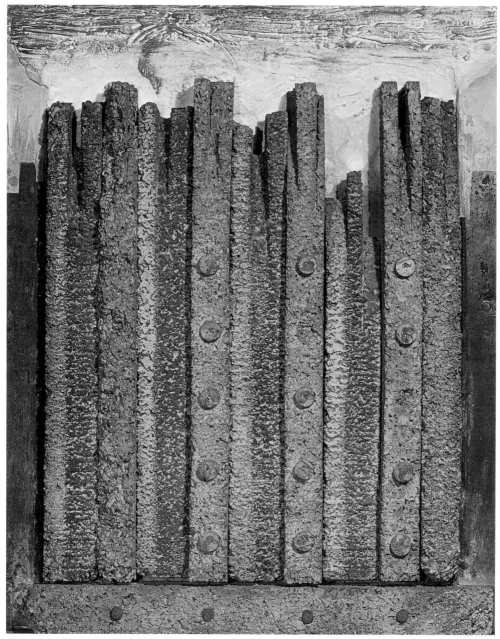

達達牆　1924年　石膏著色、畫布　66×56cm　倫敦貝羅斯收藏

來嚇人或必要時以之來對付敵人。觀者尚可在盔甲上發現一串帶綠
布的亂髮，它可說是這怪物的唯一裝飾物。

　　〈烏比皇帝〉似乎是在渲染亞夫瑞德・加里（Alfred Jarry）的劇

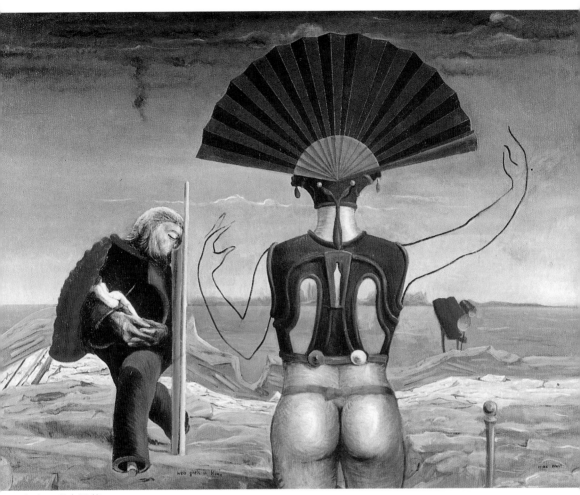

女人、老人及花
1923-24 年　畫布油彩
97 × 130cm
紐約現代美術館藏

作「烏比國王」（Ubu Roi），該劇對現代戲劇的發展具有關鍵性的
影響力。恩斯特參考此劇作，不只反映了它當時對巴黎藝術家的影
響情形，也表現了他兒時的生活體驗。他父親曾在他小時候經常為
他準備一罐昆蟲，將之放在床上讓他玩耍，他卻藉此來諷刺統治
者。

　　一九二四年所作的〈女人、老人及花〉，是他與友人艾努亞德
訪問遠東時在西貢所作的。此作在主題的選擇上很接近〈烏比皇
帝〉，前景是一處沙漠風景，遠方則是遼闊的海水，當恩斯特畫此
作品時，他經常與布魯東及艾努亞德等朋友晚上聚會，彼此談論著

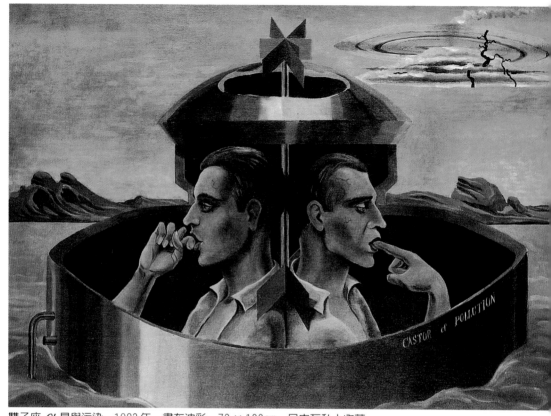

雙子座 α 星與污染　1923年　畫布油彩　73×100cm　日內瓦私人收藏

自己的夢想，或發洩一下被壓抑的思緒。此作品的原始草圖是根據
恩斯特兒時的夢境而來，在草圖中他父親的老人形象尚可辨認得出
來，然而在正式的作品中，老人的頭部非常狂野，緊閉著眼睛，而
臉孔似猿猴一般，手掌巨大卻無腳掌，身軀似破碗而雙腿似煙管。
作品的前景是一個部分身體呈透明狀的巨大女體，她頭上還插著一
把扇子。在老人的手臂中，正躺著一個似洋娃娃的女人裸體，令人
聯想到「野獸與美女」之類的主題。

卡拉的肖像　1924年
畫布油彩
81.5×65.4cm
芝加哥紐曼收藏

　　一九二四年他所作似浮雕般的畫作〈被夜鶯襲擊的兩孩童〉，
是運用夢境的手法來描繪某種狀態，他將自製的鳥籠門融入畫中，
並與木製把柄及精緻似建築的架構結合，這提昇了畫面的真實層
面。在木製門的上空，他畫了一隻夜鶯，由於畫中的兒童對夜鶯的
出現，有極不尋常的反應，令觀者甚感困惑。整個畫面呈現出某種

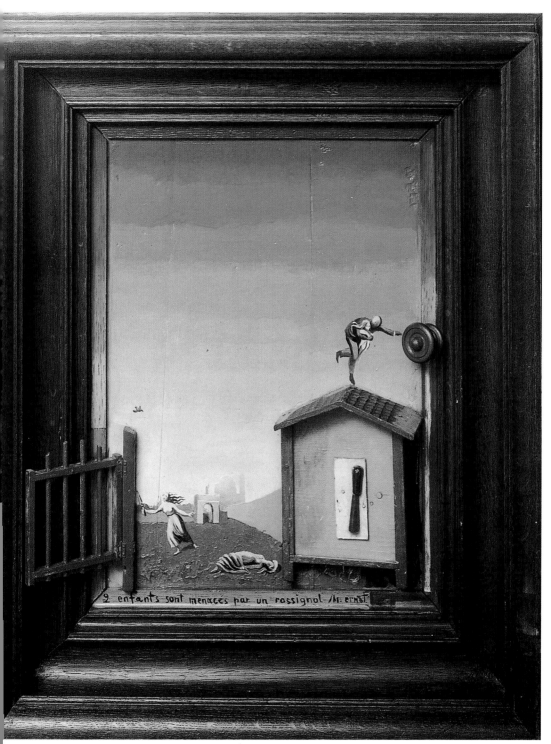

2 enfants sont menaces par un rossignol /M. ernst

被夜鶯襲擊的兩孩童　1924年　油彩、木製品、木板　69.8×57×11cm　紐約現代美術館藏

令人難以理解的威脅感，的確讓觀者有一絲恐懼的感覺。

摩擦法及刮擦法的發現經過

不久後，恩斯特即發明了「摩擦法」（Frottage），他曾在他的自傳中如此描述「摩擦法」誕生的經過情形：

「一九二五年八月十日，我終於可以把達文西的染點理論，以難得的想像力予以付諸實現。早在我童年時期，我的床是架在一處鋪滿仿桃花心木天花板的下方，每當我在半睡眠狀態時，這些天花板的花紋就會引發我的想像力，而組成不同的幻想物。此刻我所住的小客棧，濱臨海邊，那是一個下雨的夜晚，地板上的痕跡再次引起我的幻想來，我決定深入探究這些想像物的象徵內涵。」

「為了促發我的冥想力，我以紙張鋪在地板上，並以鉛筆隨機地在紙上摩擦，如此製作了一系列的素描，這些素描成品創造出我意料之外的意象及童年時期的美好回憶。我隨即開始以各種素材來進行不刻意的實驗，結果眼前竟然出現了人頭、動物、戰爭、岩石、海、雨、地震、人面獅身、雪花、洪水、植物、扇子、核桃樹、鑽石、野宴、光環等無奇不有的東西。」

恩斯特還將這些由「摩擦」技法所創造出來的作品，以「博物誌」為標題，將之集成專輯。恩斯特的仿桃花心木天花板所顯現的視覺想像世界，令人想起普魯斯特（Proust）小說中引人回憶的小甜餅。不過要瞭解恩斯特如何創造出《博物誌》專輯的構想，這可能又與達文西的教學法有一些關聯。圖見 60、61 頁

達文西曾在他的論繪畫專文中，討論到「牆壁上的污點」（Spots on the Wall）之美時稱：「如果你小心注視這些牆壁上的污點，你將會獲得驚人的發現」。超現實主義者尤其喜歡引用達文西的此一評述，來為他們的作品辯護，以後，像沃斯（Wols）及安東尼·達比埃斯（Antonio Tàpies），乃至於其他不少當代畫家，均如法引用了此一理論進行創作。

然而「博物誌」系列的卅四幅素描作品，與他早期以拼貼法或摩擦法創造的作品，在詮釋的自由上，又有什麼區別呢？早期作品

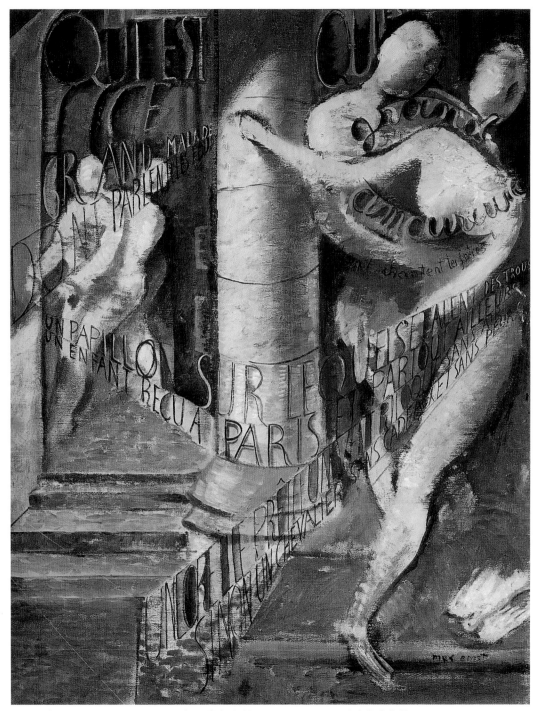

這位生病的男人是誰？ 1924-25 年 畫布油彩 65.4 × 50cm 瑞士私人收藏

博物誌　1923年　壁畫　354 × 232cm　德黑蘭當代美術館藏

61

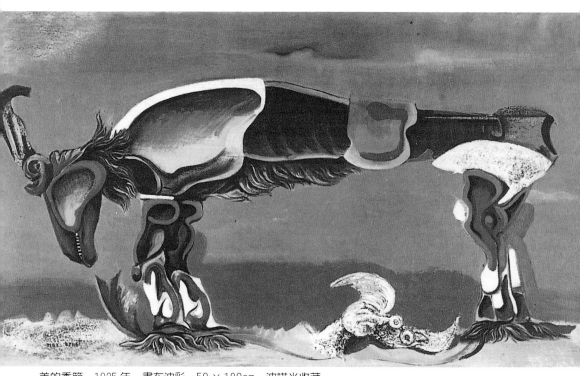

美的季節　1925年　畫布油彩　58×108cm　波諾米收藏

的意象只有其自身的強烈表現語言，當這些意象組合成新的圖像
後，其語言明確可見。而「博物誌」系列僅能引發一些有限度的聯
想，其內涵也只限定在圖畫所賦予的範圍內。但是，詮釋的自由並
非武斷的，如果稱恩斯特可以任意以任何他所選擇的物件，摩擦出
他的作品來，那將是極大的誤解。不過，他可能真的是把紙張作機
緣性的摩擦，然而此種機緣性，仍然是由意識來主導的。

葉子的習性　1925年
摩擦畫、鉛筆、畫紙
42.7×26cm
克勒維特菲夏收藏

　　觀者如個別地檢視這些似照片印刷的素描作品，將會注意到，
這些摩擦的物件，在結構上均非常簡單，而所顯現的造形也具有嚴
密的簡化構成，不過其主題不大容易辨識，它們均四平八穩地安置
在畫面上。像他一九二五年所作的〈葉子的習性〉幾乎接近幾何世
界，那是以最簡單的手法，即透過葉脈及木材紋理的摩擦而產生的
造形結構。此系列作品的神奇與變化，是藝術家經由各種觀察及處
理的手段，將肌理與紋路予以空間化的扭曲或透視化的抉擇，或是
在二度空間上進行進一步的描繪。

無題　1925 年　騰印法畫、鉛筆、畫紙

十萬羽的鳩　1925年
畫布油彩
81 × 100cm
巴黎私人收藏

　　或許「博物誌」的標題，有助於觀者對其含意做深一層的瞭
解，博物誌是對所有的有機與無機生命的觀察與探究，其中包括動
物、植物及礦物世界。恩斯特藉此系列創作而深信，博物誌的發展
是靠自然科學的實證精神，而博物誌的描述則可使夢境、睡眠及幻
想世界具體化。

　　植物的描繪起於十九世紀中葉，最初的描繪手法是極精確又費
時，而恩斯特藉由他的摩擦法，從植物素描作品中發展出一種另類
的技法，它也是一種爲突破觀念及主題而開創新空間的藝術過程。

　　刮擦法（Grattage）則是他由摩擦法到實際描繪之間的過渡階
段。我們已提到過，恩斯特不喜歡傳統的藝術手法，傳統的手法需

藍黑色的鳩　1926 年
畫布油彩　85 × 101cm
德國杜塞道夫美術館藏

要經過學院派的素描方法以及大師般的色彩運用。他所尋求的技
法，是避免在他的作品上進行直接的描繪，他盡可能地以與藝術無
何關係的元素，來完成他的作品及主題。其實這些元素的奇特感及
其所散發出來的豐富含意與聯想，已成為他運用素材的額外品質保
證。

　　自一九二五年之後，他除了運用傳統的畫面刮擦技法外，他也
以其他各種不同的方式來改變他作品的畫面。像他一九二五年所作
〈巴黎夢〉中，運用一把鐵梳子在土黃色的背景上，刮出一底色呈灰
藍調的環狀造形。化石般的城市上方，熱帶天空自雲煙中浮現，他

博物誌—太陽輪環
1926年 版畫

的作品逐漸轉移到探索文化與熱帶叢林。

　　一九二六年的〈太陽輪環〉則是在博物誌中添加了形狀,畫中
兩具有力的天空輪環被藍天遮掩了一部分,輪環的底部被浪花沒入
水中。此圖運用了一些刮擦的技法,天空與大地彼此相互呼應,地
平線也變成了他要強調的特徵之一,天空與水的主題,加上了森林
與城市的元素。一九二九年的〈魚骨森林〉中,森林的意象開始變
成他作品的主要角色,魚骨的造形結合成一片森林,底部則是三具
貝殼躺在一處空地上,空地兩邊被封在似建築物的結構之中。上方
已由火紅的天空代替了藍天,而天空則掛著一個神祕的輪環。

　　與森林系列有關的其他描繪,是他為森林添加了「野人」。像
一九二七年所作的〈游牧民族〉中,有一群奇幻的生物正朝一方衝

刺,背景則是明亮的藍天,
這些奇幻生物似乎已在森林
中沉睡多時,現在正要自森
林中被釋放出來,畫中除了
衝向右方的野人之外,尚有
張牙舞爪的虛構怪獸。此作
品中的游牧民族及森林,可
說是恩斯特對廿世紀藝術的

黑森林與鳥　1926年
畫布油彩
65.5×81.5cm
美國布萊貝特收藏

游牧民族 1927 年
畫布油彩
114 × 146cm
阿姆斯特丹市立
美術館藏

魚骨森林 1929 年
畫布油彩
54 × 65cm
巴塞爾巴艾收藏

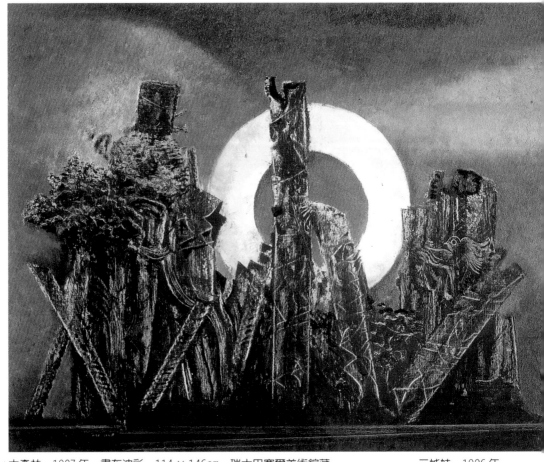

大森林　1927年　畫布油彩　114×146cm　瑞士巴塞爾美術館藏

二姊妹　1926年
黑鉛筆、摩擦法、
畫布油彩　100×73cm
私人收藏（右頁圖）

一項貢獻，它一如貝克曼、迪克斯及格羅茲的作品一般，均預示了
後來的法西斯主義野蠻暴行的出現。

「羅普羅普」是經他轉化的似鳥生物

　　恩斯特除了以拼貼、摩擦及刮擦的技法製作大幅作品之外，他
在一九二九年之後，也開始製作了一些拼貼的書冊，較具代表性的
是《慈善週》及《百頭女》，後者充滿了異國風情，已接近超現實
主義風格。其中有半數的拼貼作品，是以雜誌故事的木刻插圖製作
的。此兩本書均有「羅普羅普」（Loplop）的字眼出現，由於羅普羅

圖見205～215頁

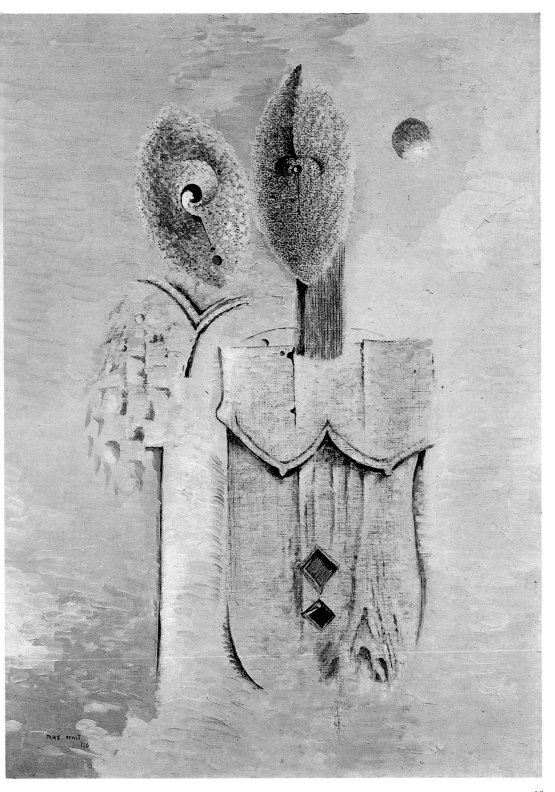

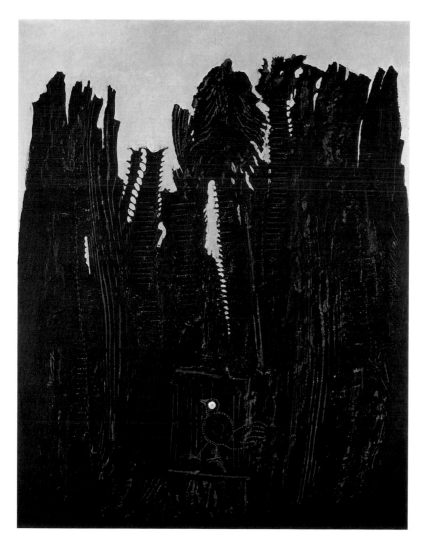

普在書中既是敘述者又是主人翁，其實他即代表藝術家本人的幽
魂。

　　羅普羅普的名字可能源自巴黎街頭詩人的名字菲迪南‧羅普
（Ferdinand Lop），其外號叫羅普羅普。在一九三八年所出版的《超
現實主義簡義字典》中，我們發覺對恩斯特有如下的描述字句：
「羅普羅普，超現實主義畫家、詩人及理論家。」

　　他在書中將自己比喻成似鳥的生物。其實藝術家以被動的觀察
者或主動的主角人物出現於他們的作品中，早在中世紀即已有之，

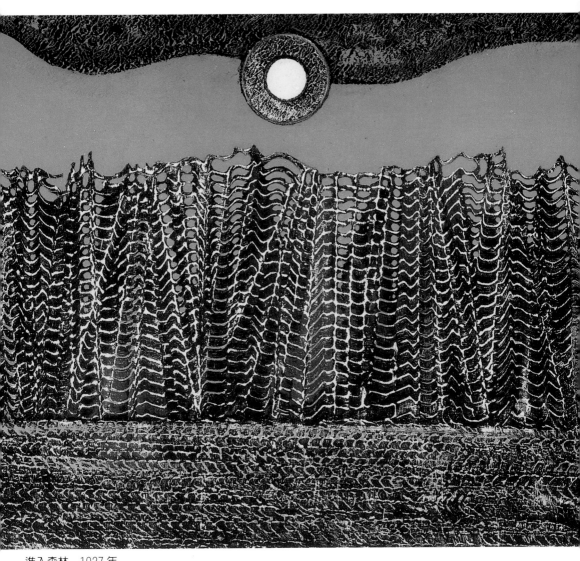

進入森林 1927 年
畫布油彩 38 × 46cm
德國波昂市立美術館藏

他們所扮演的角色，不是睿智的見證人就是新世界的預言人，然而
在達達主義與超現實主義之前的表現主義時期，藝術家多半以預言
家自居。

恩斯特曾以電影演員的身分，參加過布紐爾一九二九年所拍攝
的電影「黃金年代」（L'Age d'or），此影片是超現實主義電影的重
要經典作品之一。在電影的第一部分，有一具石膏模型被丟在一間
小木屋中，呈現出一種超現實主義的奇特感，他並在木屋牆板上挪

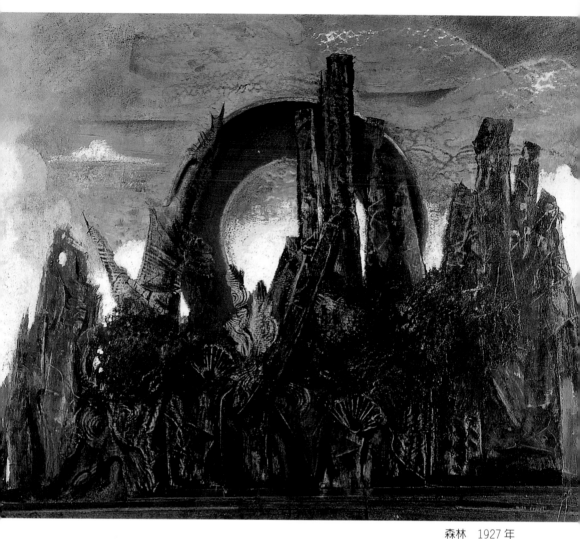

森林　1927 年
畫布油彩
114 × 146cm
卡爾斯魯厄國立
美術館藏

用了自己的畫作置於其中。在此長方形的畫作中間，有一隻似母雞
的生物，正以牠的尖腳爪握著一幅帶框的圖畫，而其間的一幅小
畫，也同樣包含了另一隻似鳥的生物圖像。這個似鳥的羅普羅普，
自然會引起觀者的注意，而認爲那是在描繪畫家本人，其實畫中的
他就是一位畫家。

　　就現代藝術的要旨而言，藝術家以此種手法將從前看不到的東
西予以呈現，比方說，表現主義藝術家關心的，主要是如何將他們
的感覺予以視覺化，而達達主義及超現實主義的藝術家，則是尋求

愛之夜　1927年　畫布油彩　162×130cm　巴黎私人收藏

地平線、海、太陽
1927 年
巴黎伍爾達收藏

他們長眠在森林
1927 年　畫布油彩
46 × 55cm
巴黎雷維收藏

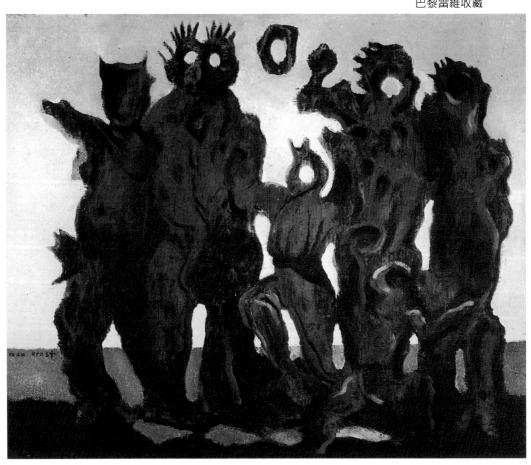

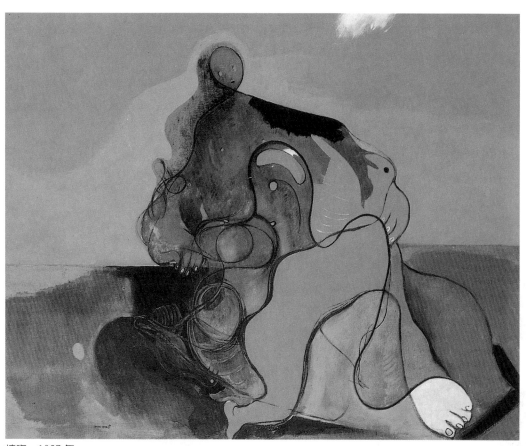

接吻　1927 年
畫布油彩　60 × 128cm
威尼斯佩姬‧古根漢
美術館藏

籠子、森林與暗日
1927 年　畫布油彩
114 × 146cm
私人收藏

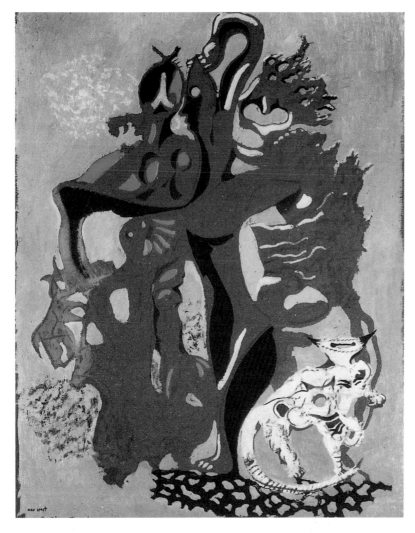

家族　1927年
畫布油彩
81.5 × 66cm
巴塞爾拜耶收藏

將埋藏於日常生活中無趣的現實表象之下的潛意識心理內涵表現出來。因此他們會運用一些平常的通俗物品，並慎重其事地將之展示出來，好像這些物品都是具有文化內涵的物件。其實呈現本身即是超現實主義作品的目標，而達達主義者在一九二○年即宣稱，他們是直覺主義的創造人。

　　恩斯特一九三○年所作的〈羅普羅普介紹一年輕女孩〉，是他「羅普羅普」系列的代表作品之一，此作品的靈感來自布紐爾的「黃金年代」影片中的一場佈景。這是一件在木板上塗石膏的作品，上

羅普羅普介紹─
年輕女孩　1930 年
油彩、木板
175 × 89cm（右圖）

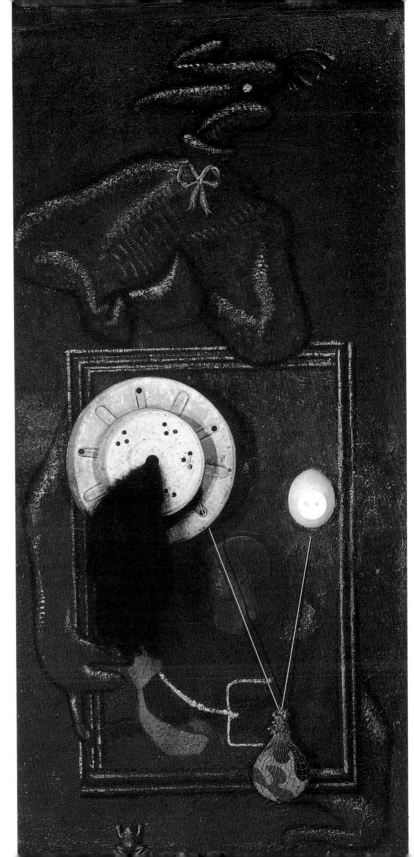

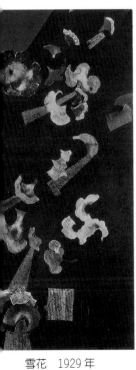

雪花　1929 年
畫布油彩
130 × 130cm
比利時私人收藏

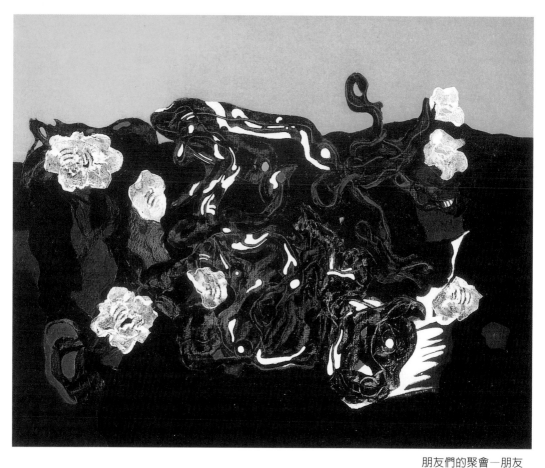

朋友們的聚會—朋友
們變成花朵　1928 年
畫布油彩
129.8 × 161.9cm
紐約現代美術館藏

面呈現了一具框架，其間框著好幾樣物件，諸如一束頭髮、一個圓
盤以及一個橢圓形的月亮。

　　此作品中的羅普羅普被畫成一隻高俏的鳥兒，正驕傲地展示他
的戰利品，兩隻腳爪則正握著畫中的框架。圖畫的中央是一具年輕
女孩的圓形浮雕像，圓盤及月亮由一條線連接著，底下正懸著裝有
一石塊的網袋。圖畫的底部是一隻青蛙，牠似乎正企圖爬到圖中的
框架上去，女孩有如鳥人的俘虜，而青蛙的造形可能是在暗示著
「青蛙王子」（Frog Prince）的童話故事。

　　與此作品主題、造形與技法相關的另一幅巨作，是他一九三一
年完成的〈人類造形〉。該作品的創作靈感來自「黃金年代」的佈
景，〈人類造形〉是描繪在塗滿石膏的畫板上，其造形也是依據羅

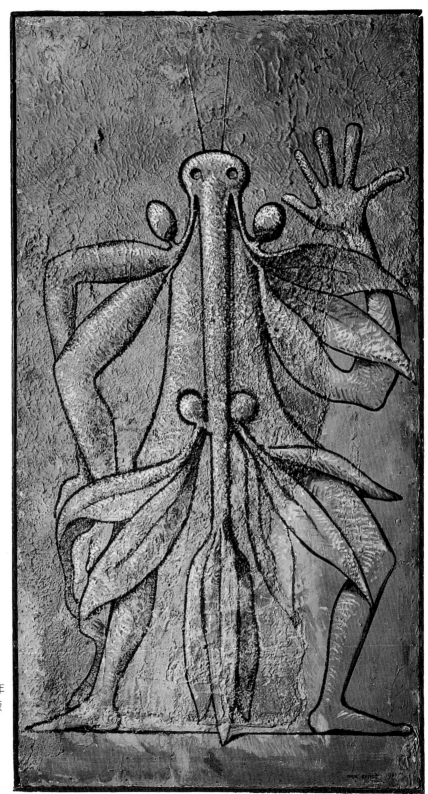

人類造形　1931年
油彩、石膏、木板
183 × 100cm
斯德哥爾摩現代
美術館藏

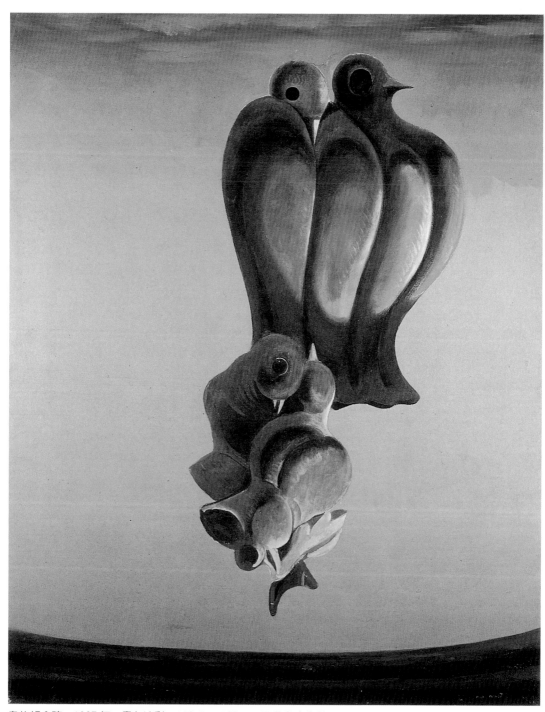

鳥的紀念碑　1927年　畫布油彩　162.5×130cm　巴黎私人收藏

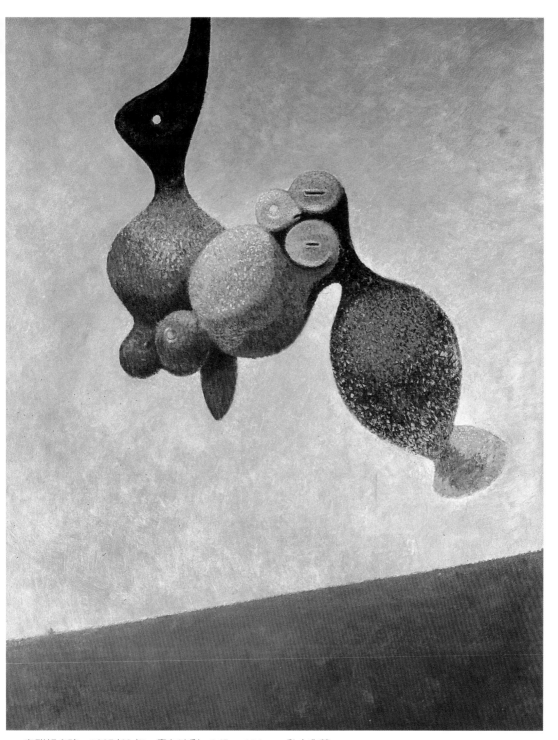

鳥群紀念碑　1927/68 年　畫布油彩　145 × 114cm　私人收藏

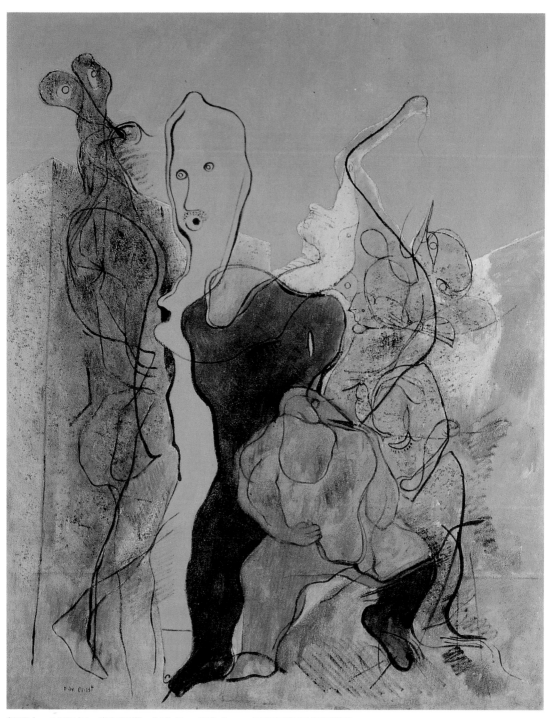

無頭人　1928 年　畫布油彩　162.5 × 130.5cm　日內瓦格西埃畫廊藏

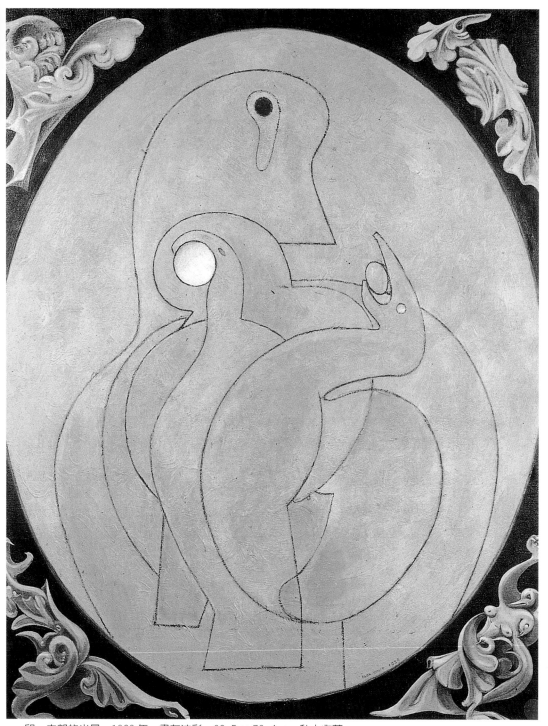

卵—內部的光景　1929年　畫布油彩　98.5×79.4cm　私人收藏

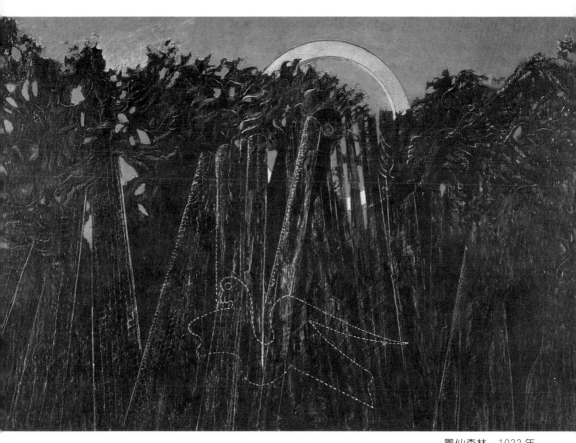

鳳仙森林　1933年
畫布油彩
162 × 253cm
波士頓梅耶收藏

普羅普的人形描繪的，這個畫在石膏上的混合生物輪廓，包括了一些很特別的造形元素。尖頂拱狀的樹葉暗示著植物世界，而頭頂與身軀似蚱蜢的造形，則可令觀者聯想到動物王國。在此圖畫中，植物、人體及動物生命的組合，形成了一捍衛潛意識的權威守護人，而羅普羅普似乎正守在通往天堂、慾望、感覺以及幻想叢林的大門外面。

在他一九三三年所作的〈鳳仙森林〉中，一隻以圓點描出輪廓類似仙鳥的生物，正飛翔於一片叢林中。顯然，鳥在恩斯特的作品中佔了很重要的角色，他甚至在其自傳開始，即與鳥兒相認同，他採用鳥做為人類的象徵也馬上受到朋友的稱許。艾努亞德在他的詩集中曾這樣描述恩斯特：「他被羽毛所吞沒，正朝海的方向飛去。他將他的身影轉化為飛行，一如飛鳥般地自由飛翔。」另一位友人

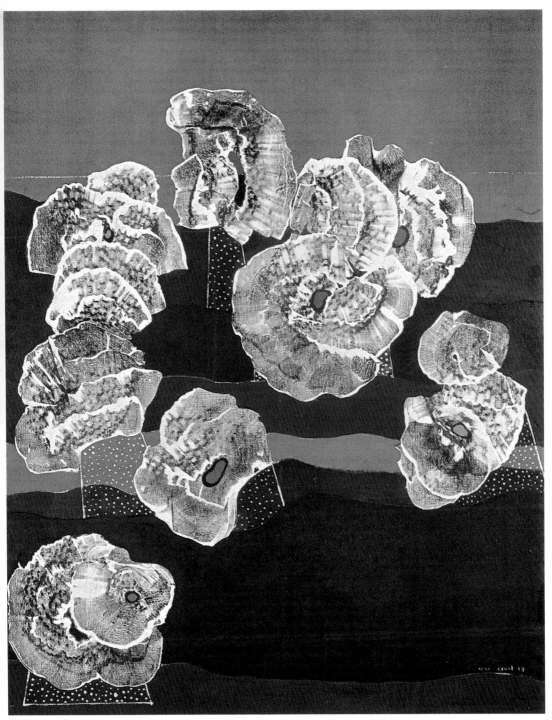

貝殼花　1929 年　畫布油彩　100 × 80cm　科隆瓦拉夫・李察茲美術館藏

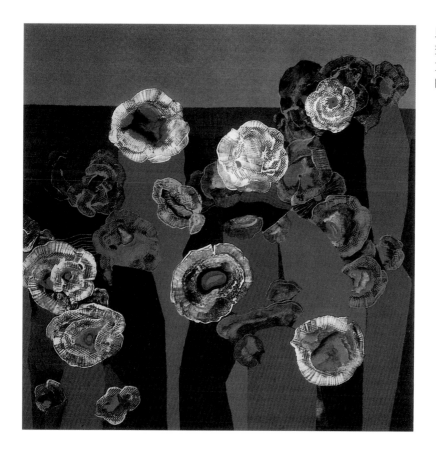

賈格士・維歐特（Jacques Viot）則把他形容成一隻獵鷹，獨自飛翔在沒有獵人出沒的森林中。

　　一九二〇年代初期，許多徽章符號即使用過鳥的造形，其中最常用的是鴿子。在恩斯特一九二三年所作的〈美麗女園丁〉中，一 圖見217頁 隻鴿子正停留在女園丁的子宮旁邊，這幅全然象徵的圖畫，卻不為納粹黨人所喜歡，而將之歸類為頹廢藝術。從此以後，被關在鳥籠中的馴服鴿子，即時常成為恩斯特作品的主題之一，一直到「羅普羅普」系列出現後，才有似鳥的生物開始了自由飛翔的世界。

　　在〈鳳仙森林〉中，似鳥生物的羅普羅普似乎可以穿越森林，牠那以圓點描成的身形，意味著牠有能力自由穿越飛行於森林中，同時他那透明的身體也有助於牠的飛行。此幅大作品的創作尚穿插著一個小故事，一九三三年恩斯特曾與朋友在維哥里諾（Vigoleno）

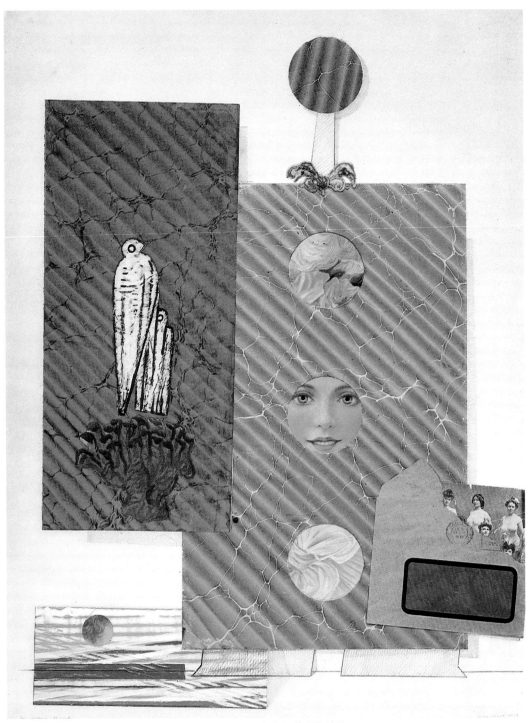

郵差希瓦爾　1929-30 年　拼貼畫　64 × 48cm　紐約古根漢美術館藏
（畫中的郵差造形中出現其蒐集的石頭、貝殼、雕刻的圓紋，構成超現實式的宮殿）

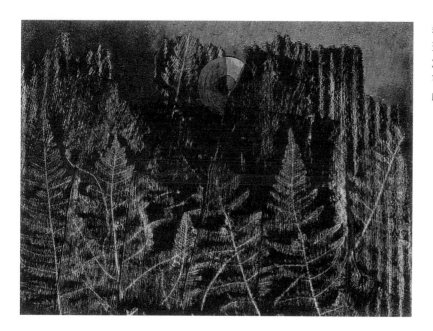

森林與太陽　1932年
畫布油彩
22.5 × 31cm
亨利‧羅蘭博士夫婦
收藏

的家度假，維哥里諾的餐廳牆上掛著一幅聖喬治的作品，或許此作品太庸俗而引發恩斯特也以相同的尺寸重新畫了一幅。

　　友人在觀賞「阿依達」（Aida）歌劇之後，見到恩斯特剛完成的此幅作品時，大為激賞，並為它取名為「鳳仙森林」，因為在歌劇第二幕的二重唱中，亞摩納斯羅（Armonasro）正提醒他的女兒，不要忘記了家鄉飄著鳳仙花香的森林。

雨後的歐洲 I
1933年
油彩、石灰、膠合板
101 × 149cm
私人收藏

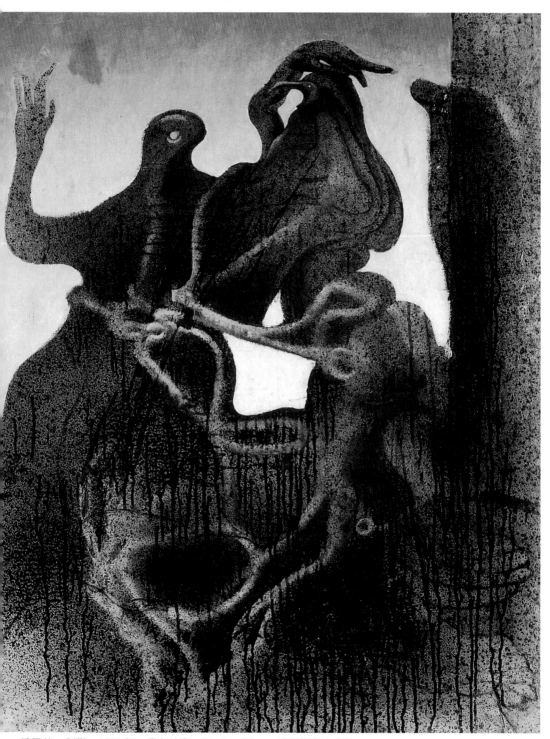

懷孕的一對獸　1933 年　畫布油彩　91.5 × 73cm　威尼斯私人收藏

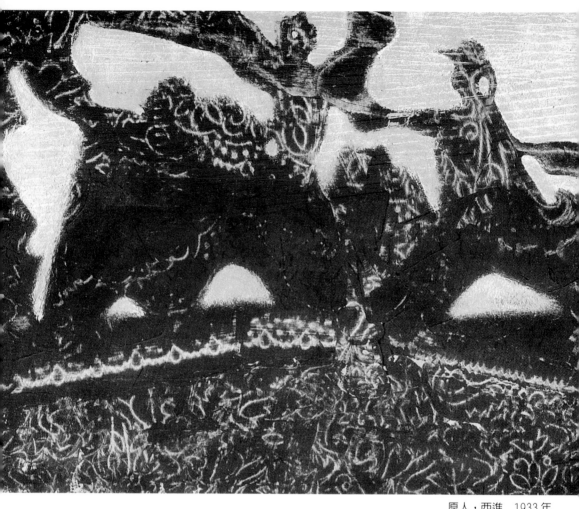

原人，西進　1933 年
畫布油彩　73 × 92cm
巴黎亞歷山大‧伊奧拉
斯畫廊藏

叢林法則預示戰爭破壞歐洲文明

　　在一九三四年之前，恩斯特的作品常結合了一些壁紙或裝飾元
素的圖樣，他運用了超現實主義的技法，這使觀者可以不同的方式
來觀看物件。

　　像他一九三四年所作〈盲泳者〉即讓人感覺到，他似乎是以鐵
梳子之類的工具，來製作垂直的圖式，並創造出一種機能化的效
果，同時他還用了明暗區分來營造幻想空間，兩具塊狀淺色物件滲
入了這片條形的大海中，帶狀指的是波動的水。此「盲泳者」系列
共畫了七幅。

盲泳者　1934年　畫布油彩　92×73cm　紐約私人收藏

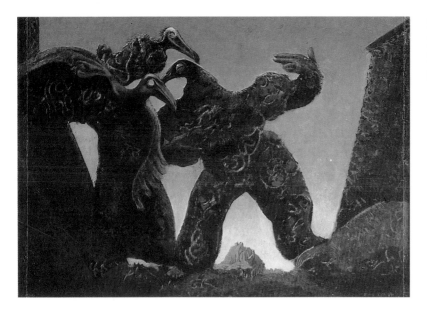

向西行進的野蠻人
1935 年　畫布油彩
24 × 32cm
紐約布萊貝特收藏

　　〈盲泳者〉的另一標題「接觸的效果」，常被人指出具有明顯的
性隱喻，稱圖中內容有如精子正滲透入卵巢中。其實此圖的創作靈
感，來自一本科學教科書中的一幅磁波電流說明，帶狀原是指令人
痙攣的電流，而尖頂拱形的卵，則是「安培的泳者」。

　　恩斯特此一手法，乃是依循他達達初期所使用與藝術無關的教
科書插圖，將之融入他的作品中，不過此畫的構圖較他早期的拼貼

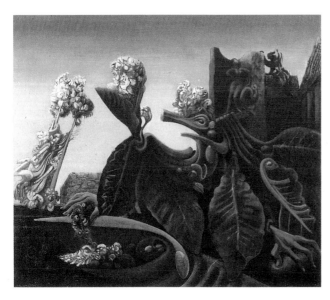

寧芙　1936 年　畫布油彩　46 × 55cm
紐約現代美術館藏

盲泳者（接觸的效果） 1934 年　畫布油彩　紐約朱里安‧李維收藏

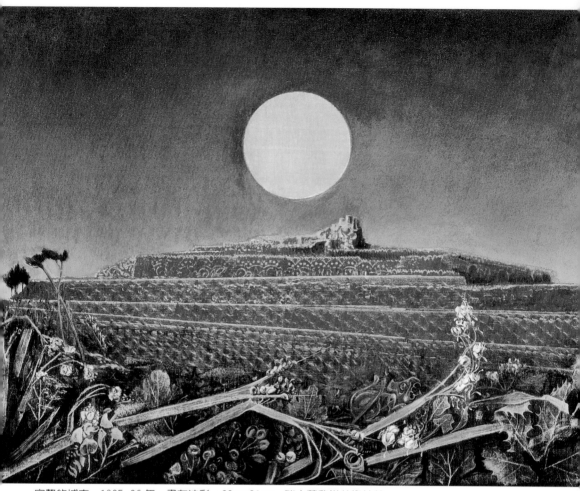

完整的城市　1935-36 年　畫布油彩　60×81cm　瑞士蘇黎世美術館藏

　　作品簡單一些，而原來常用的眞實物件插圖已簡化成爲一些巨大的
裝飾元素。如今以羅普羅普之名所創作的簡化又帶裝飾性圖樣的構
圖，可以說預示了他普普藝術盛年期的來臨。

　　羅普羅普不只呈現他自己與少女、蚱蜢人以及充滿香花的森
林，他也描繪風景。就以他一九三五年所作〈完整的城市〉爲例，
此作中不和諧的文明狀態已成爲荒蕪之境。在殘暴無情的大太陽之
下，所呈現的是一度輝煌過的城堡廢墟，在此圖中的石塊城市，或
是以其城堡造形做爲城市的象徵，似乎在太陽的熱力之下再度復

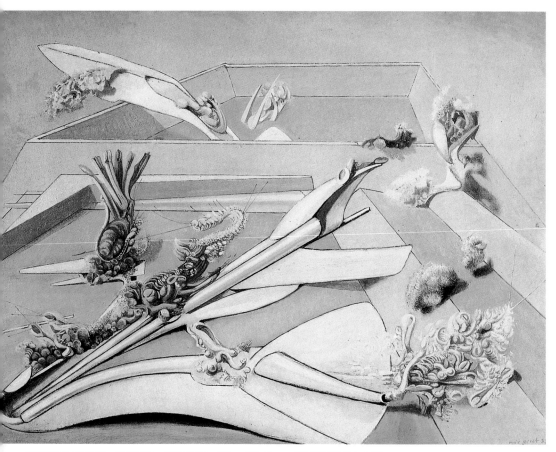

庭院的飛機與草　1935 年　畫布油彩　54 × 73.7cm　巴黎龐畢度中心藏

蘇，它也可能暗示著已經歷過另一次的高熱之後的冷卻狀態。

　　圖中並未發現到任何生命的跡象，只有巨大的爬藤植物無限制地蔓延著，正逐漸吞沒所有人類的成果，這讓人覺得有一天也只有成堆的石塊廢墟，才能見證到人類的輝煌文化與歷史。而此作中的城堡結構，似乎指的是羅馬傳統。

　　在製作此作品的同時，恩斯特曾製作了類似的版本，但是新版本卻沒有太陽。它是以城市景觀爲全題的小幅作品，他在褙裝紙上運用了摩擦的技法。一如他二○年代後期的「森林」系列作品一般，他以紙在物件上摩擦出紋理，以形成牆壁、石塊的造形，不過其構圖似乎已較早期的森林作品更有疏離感。

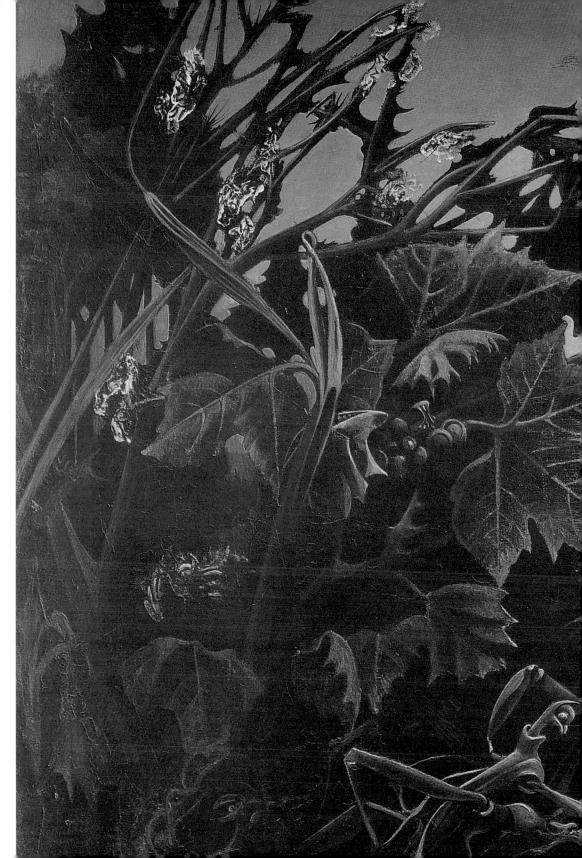

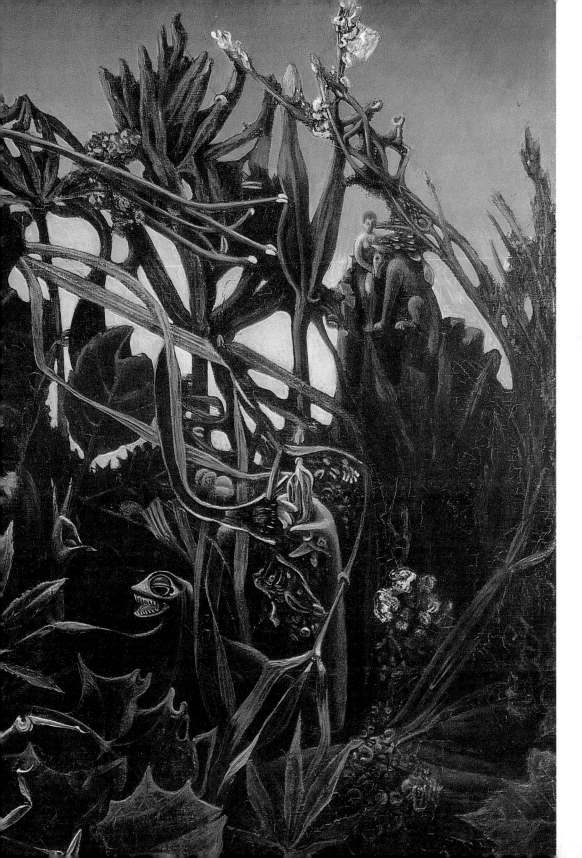

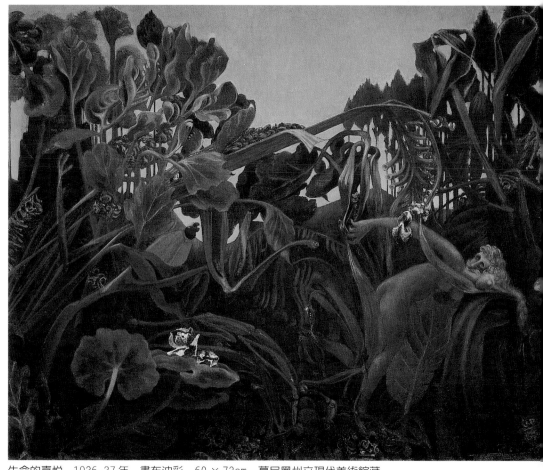

生命的喜悅　1936-37年　畫布油彩　60×73cm　慕尼黑州立現代美術館藏

　　他於一九三六至三七年所作的〈生命的喜悅〉，也是以植物及風景為主題，此作品是將小造形予以放大比例，以近乎古典的手法描繪著充滿纏捲、旋繞形狀的叢林，如果我們進一步地仔細加以檢視，會發覺纏結的植物上面有人物的造形，夏娃裸裎著身子而昏昏欲睡，不過她正伸手採集她背後的果實，她頭上還出現了一個帶鬍鬚的老人臉，他們的頭部是綠色的，兩人似乎要偽裝成與他們周邊環境相同的色彩。

　　植物繁盛並蔓延各處，其枝葉一如動物的肢爪，左邊的樹已遮住了藍天。觀者尚可從樹葉之邊緣間看到黃色與藍色果實，那似乎

生命的喜悅　1936年
畫布油彩　72×91cm
倫敦羅蘭貝洛士收藏
（前頁圖）

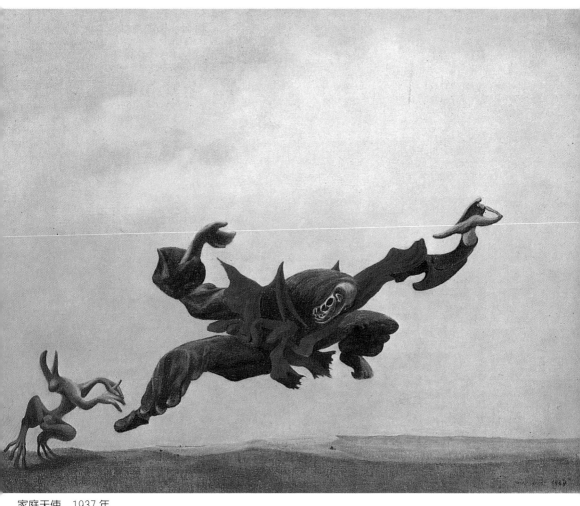

家庭天使　1937 年
畫布油彩　54 × 74cm
日內瓦簡克吉埃畫廊藏

隱喻著偷吃禁果，但卻又處處充滿著危險性。此叢林天堂並無入口，羅普羅普已將生命的慾望描繪成一種虛假的慾望，那是一種「吃或被吃」的叢林法則。

　　儘管恩斯特的作品表現各異，不過他所有的主題均或多或少具有政治的內涵，為了揭露資產階級的尊榮假象，他會批判文化價值觀，不過他也會運用一些相關的聖經及神話主題，以便使西方的藝術傳統得以淨化，他並挪出空間給予視覺現實可能的革新途徑。然而，他作品的啟發情景，卻很少直接參照政治事件，只有在一九三七年所作的〈家庭天使〉卻是一個例外，此系列他製作了三個版

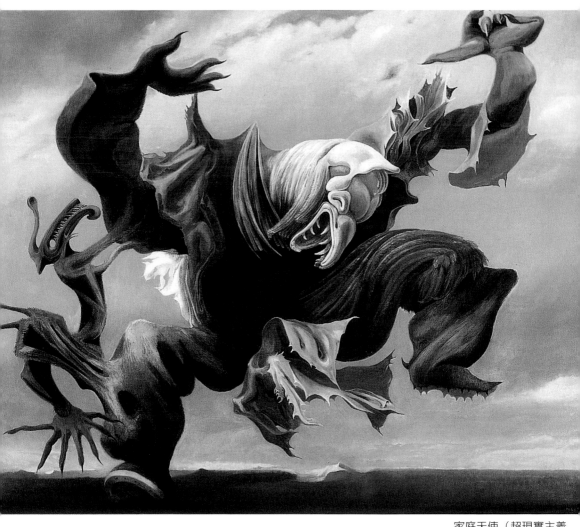

家庭天使（超現實主義
的勝利） 1937 年
畫布油彩
114 × 146cm
私人收藏

本。

　　在〈家庭天使〉中，觀者會看到一隻巨鳥或似龍的生物，正跳
躍於平原上，在圖畫的左邊，羅普羅普正試圖緊跟在怪獸的後面。
恩斯特如此評解這幅畫作：「家庭天使完成於西班牙共和失敗之
後。此作品的標題，乃是在嘲諷一個古怪的白癡，這怪物將擋在他
路上的所有東西均通通加以破壞。這就是我當時對這個世界所可能
發生事件之印象，我的預言後來被證明是正確的。」

　　一九三八年，此系列作品被標上了另一名稱「超現實主義的勝
利」，它證實了圖左邊的人物是羅普羅普，他是超現實主義的代

人　1939年　刮擦、騰印法畫　60 × 47cm　傑克生收藏

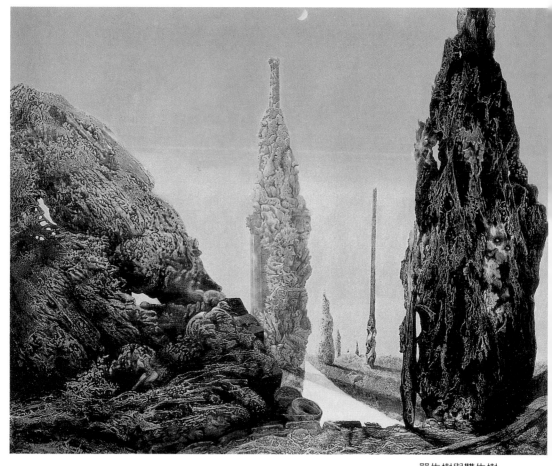

單生樹與雙生樹
1940 年　畫布油彩
81.5 × 100.5cm
馬德里泰森美術館藏

表，正絕望地試圖抯擋該巨獸的破壞行為。如果我們想起西班牙的
內戰，此作品的景致即可以解釋為西班牙的高原，而背景的山脈正
輕覆著微雪。

　　觀者可從此作品隱約地發現他的絕望感覺，因為恩斯特原來正
準備加入當時的「國際兵團」，以支援西班牙共和派這一邊，但此
舉卻為安德烈‧馬爾羅（André Malraux）所勸阻，儘管恩斯特曾經
過砲兵軍官的訓練，但仍然不為馬爾羅所接受。

　　在第二次世界大戰爆發後，恩斯特得以平安生存，並仍有機會
繼續創作，這可能是因為在德軍佔領法國期間，他事先已在亞維儂
北邊的聖馬丁‧達德希（Saint Martin d'Ardeche）尋得一安身之處，

和諧的早餐　1939 年
畫布油彩
56 × 66.2cm
私人收藏（右頁圖）

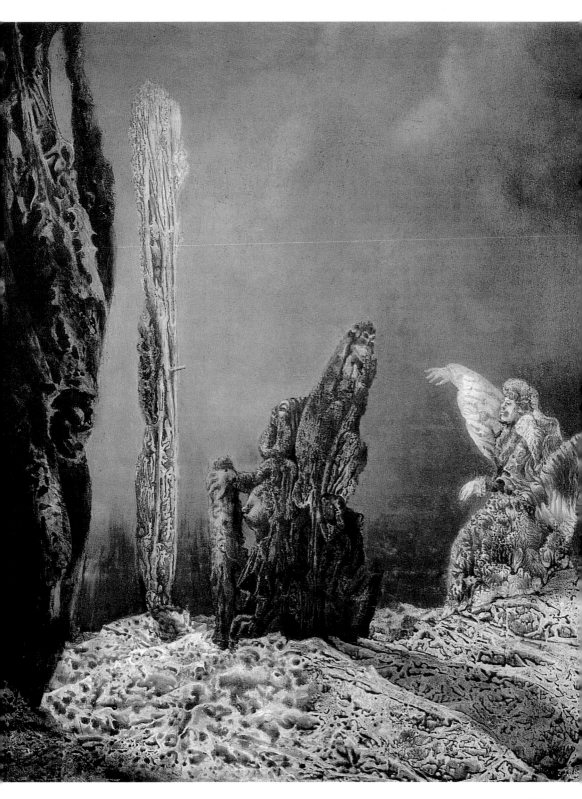

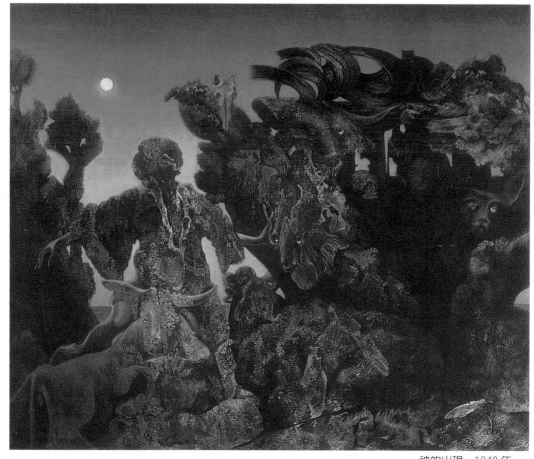

神的出現　1940 年
畫布油彩　52 × 64cm
紐約李察德費肯畫廊藏

他在友人的協助下，將該處即將倒塌的房子，轉變成一座充滿中古時代動物寓言的居所，他在外牆上鋪上了中世紀傳奇生物的水泥浮雕。他一九三九年的〈搶奪新娘〉即是在此處完成的，此一幅名作可以追溯至一九三四年他所作拼貼小說《慈善週》。

〈搶奪新娘〉的室內景色，令人較易聯想到矯飾主義時期的舞台佈景，它呈現的是結婚的古老儀式，顯然運用了一些象徵主義的手法，尤其是圖中似鳥人的隨從人員特徵，即足以證實此點，中央情景正反映在牆上的鏡子中，更是強調了作品的主題。如果我們再從藝術家的政治意識觀之，此作品也可能展示著，法國新娘嫁給德國野蠻新郎時，在他們婚禮中即已隱藏著危險的徵兆。

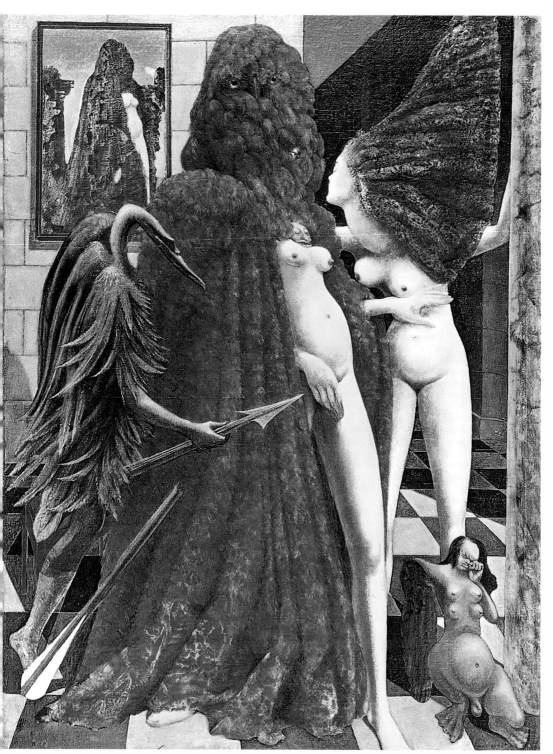

搶奪新娘　1939 年　油彩、木板　130 × 96cm　威尼斯佩姬‧古根漢美術館藏

青年時間　1940-47 年
畫布油彩　100 × 91cm
布萊貝特收藏

沙漠　1940 年
畫布油彩
15 × 20.5cm
日内瓦傑恩·格西埃
畫廊藏

畫家的女兒　1940年　畫布油彩　73.5×60cm　私人收藏

瑪蓮（女人與孩子）
1940年12月—
1941年1月
畫布油彩
23.8 × 19.5cm
波士頓梅耶收藏

避難逃往美洲，卻影響了美國新藝術發展

　　一九三九年，恩斯特被送進艾克森省的拘留營中，不過經過艾努亞德為他說項，數週後他就被釋放了。一九四○年冬德軍進駐時，他再度被扣留，雖經數度逃跑，均被捉了回來。最後經好友及藝術贊助人佩姬・古根漢（Peggy Guggenheim）的協助，他計畫逃往美國。

　　一九四○年恩斯特所作的〈瑪蓮〉及〈雨後的歐洲Ⅱ〉，是他　　圖見 110、111 頁

鳥之國　1941 年　粉彩、畫紙　46 × 33cm　布萊貝特收藏

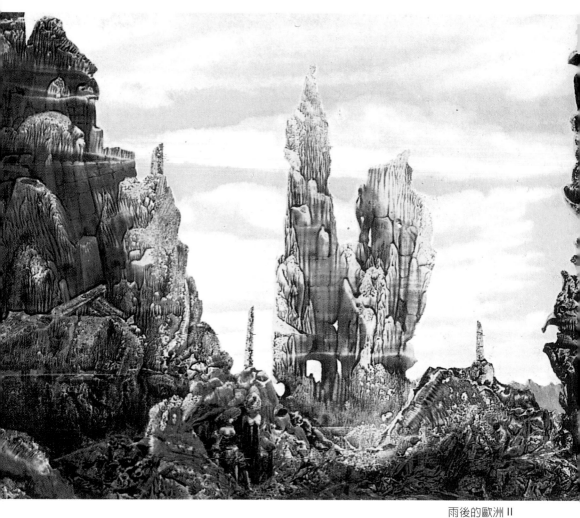

雨後的歐洲 II
1940-42 年
騰印法畫、畫布油彩
54 × 145.5cm
華茨華斯文藝協會藏

離開歐洲之前的作品。〈瑪蓮〉是他首次運用騰印法（Decalcomania）
所製作的作品。此技法特別之處在於，顏色並不是用毛筆畫在畫布
上，而是以一平面（通常是玻璃板）壓印上去的，當顏料乾了的時
候，即呈現出一種似青苔、沼澤狀的表面。

　　此圖是在描述遷移，瑪蓮正與她的孩子上路，她正擺脫了地中
海的文明，將象徵性圓柱及柏樹拋在遠遠的右方，而與她的孩子及
鳥兒出發前往遠方的彼岸。此圖予觀者許多聯想空間，必須謹慎地
解讀，或許恩斯特正考慮著自己的逃亡計畫，想藉助佩姬・古根漢
的設計，準備遷移到新世界去。圖中赤裸的女人有點像已於一九三

殘酷的樹木（微生物）
1940年　油彩、紙板
3.5×5.4cm
波士頓梅耶收藏

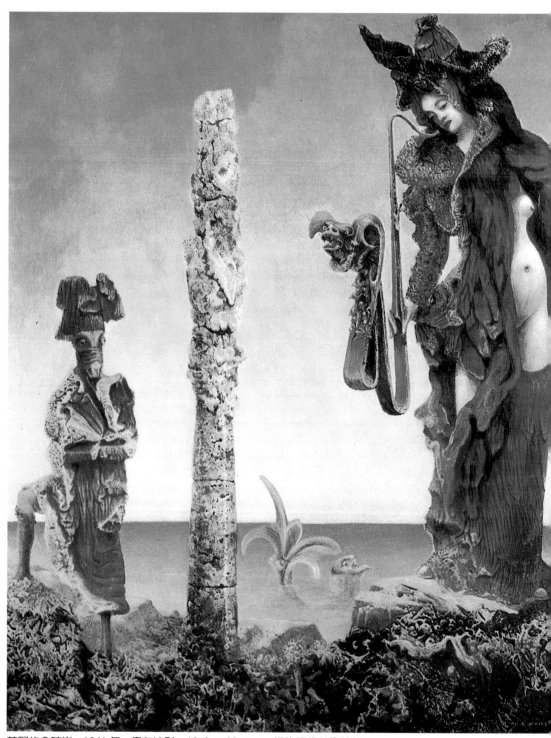

荒野的拿破崙　1941 年　畫布油彩　46.3 × 38.1cm　紐約現代美術館藏

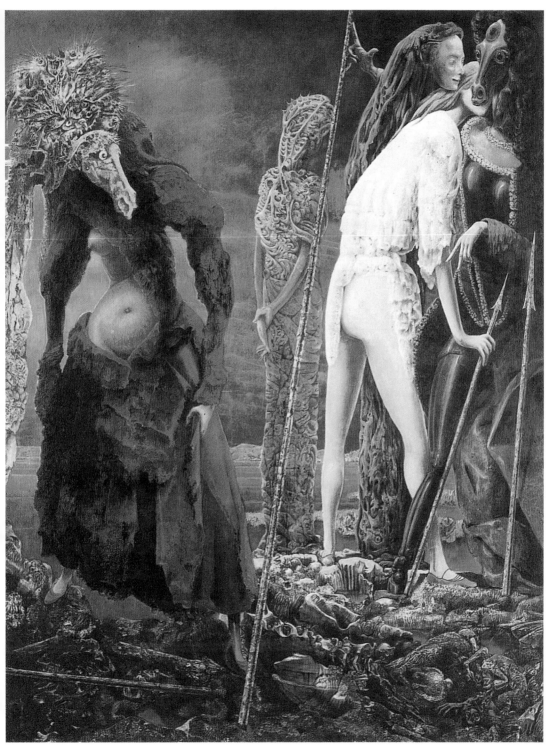

偽教皇　1941-42年　畫布油彩　160 × 127cm　威尼斯佩姬・古根漢美術館藏

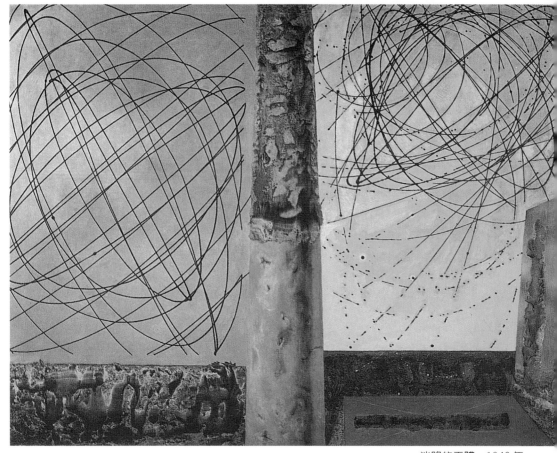

迷路的天體　1942 年
畫布油彩
119 × 140cm
杜亞希布美術館藏

七年移往美洲的瑪蓮・戴翠奇（Marlene Dietrich），如果此一解讀行得通的話，那麼圖中似鳥的生物可能就是藝術家自己的化身了。

在他前往美洲之前，還於一九四○至四二年間，完成了一幅雨後歐洲具啟示錄意義的風景畫，換句話說，此作品隱喻的是戰後的歐洲，它實在是具有先見之明。在〈雨後的歐洲〉中，到處呈現的是無葉光禿的沼澤化石，所有生物已被沖進此一漩渦池中，有一些是女人的身軀，其中有埋入沼澤中的，有變成鹽柱狀的，其他的生物則是似鳥的生物或侍衛，仔細一點觀察，尚可發現一隻帶有骷髏頭及鐵銬的公牛。

值得一提的是，當恩斯特瞭解到他不可能隨身攜帶此作品長途跋涉旅行到美洲，即決定將之以郵寄的方式寄到紐約現代美術館，結果藝術家與作品幾乎是在相同的時間抵達美國。兩年之後，當他

魔女　1941 年
畫布油彩
紐約阿弗烈德巴收藏

畫與夜　1941-42 年
畫布油彩
112 × 146cm
私人收藏

踏上了新世界的土地後，再與該作品相遇時，即將之取名為〈雨後的歐洲 II〉。

〈畫與夜〉是他一九四一年抵達美國不久之後所完成的作品，它後來成為休士頓的德梅尼家族收藏品之一。此作品也是以騰印法創作的風景畫，作品風景的統一性，因拼貼的運用而被分割成不同的獨立片段，在並置的同一空間，不同層次的感官經驗，同時表現了白晝與黑夜。

此作品的標題，是根據美國爵士音樂家柯勒‧波特（Cole Porter）所作「畫與夜」的歌曲而來，藉此向新世界致敬意。一九四

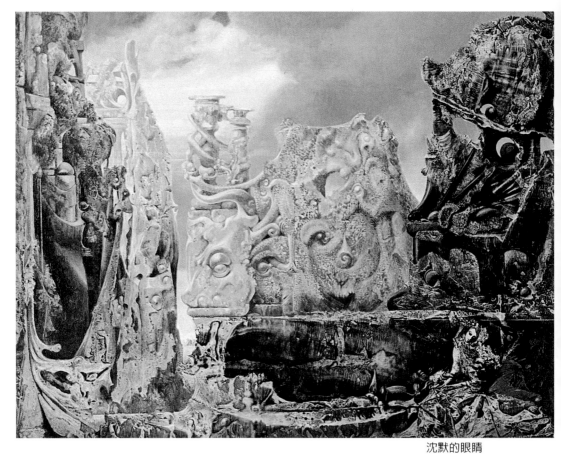

沈默的眼睛
1943-44年　畫布油彩
108×141cm
聖路易華盛頓大學美術
館藏

四年，恩斯特曾如此詩意地評解此作品：

「白天與夜晚，或繪畫的快樂：去傾聽一下地球的心跳聲，期待
彗星及陌生物予人啟示；用意志來熄滅太陽，點燃夜晚的探照燈；
去享受眼睛的殘忍，用閃電的一瞥去觀望；萬能的樹木，去向螢火
蟲祈求吧！」

恩斯特及其他移民的藝術家，一般言，均對美國藝壇有所影
響，尤其是對紐約藝術圈的影響更是美國藝術史家所默認。今日從
研究美國繪畫派的起源顯示，除了包括在黑山學院工作的約瑟夫‧
艾伯斯（Josef Albers）之包浩斯人馬外，像蒙德利安（Piet
Mondrian）、馬克斯‧貝克曼、薩爾瓦多‧達利及恩斯特等藝術
家，也直接或間接地對美國藝術的發展有至深的影響。如果沒有恩

樂於非歐幾里得幾何學式飛行的青年　1942-47 年　畫布油彩　82×66cm　蘇黎世雷菲勒博士收藏

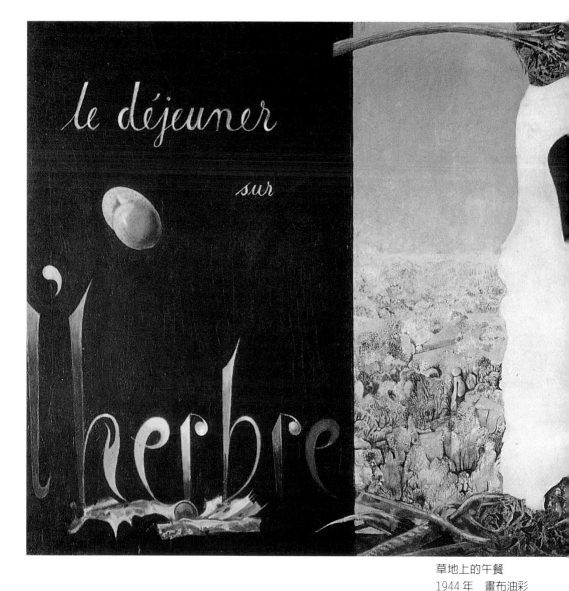

草地上的午餐
1944年　畫布油彩
68×150cm
紐約私人收藏

斯特的介入，抽象表現主義及行動繪畫，將難以想像會變成何種面貌。

　　此種來自歐洲的影響，始於一九二〇年代及三〇年代，最初得歸功於當時藝術雜誌的國際資訊流通。如今移民藝術家與美國同行的交流，更是對美國新一代藝術家具有持續性的影響，此種交流無疑地對美國藝術運動的推廣與普及，具有加速的作用。

　　紐約人尤其是年輕的藝術家，第一次接觸到恩斯特的作品，是

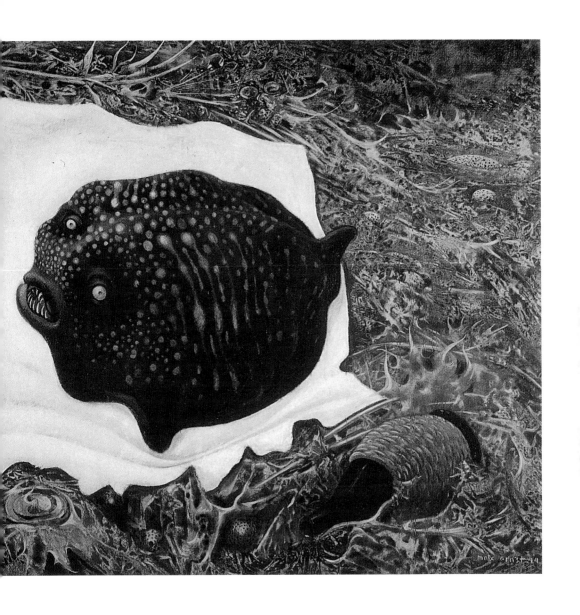

　　一九三二年紐約的李維畫廊爲他舉辦在美國的首次個展。不過廣爲大眾周知的，是一九三六年紐約現代美術館所舉行的「魔幻藝術達達超現實主義」特展，該展覽展示了恩斯特四十八幅畫作。其他同時參展的藝術家尚包括：達利、馬格利特、馬松及米羅。

　　達利因爲知道如何將自己呈現給社會，即成爲四○年代及五○年代超現實主義的領導成員。然而，恩斯特超越學院繪畫的藝術手法，對國際藝術也有其巨大的影響力，他所發展出來的拼貼法、複

天使的聲音　1943 年
畫布油彩
152 × 203cm
紐約克瓦維勒畫廊藏

合法、摩擦法及騰印法等技法，後來都爲藝術學院及社會人士所接
受，這正如包浩斯一樣，鼓舞了藝術家去爲自己開創新的手法。

以嶄新手法製作混種雕塑

　　恩斯特一九四三年所作〈天使的聲音〉及〈爲年輕人畫的畫
作〉，開始嘗試以百科全書式的構圖組合，可以說是他過去各種技
法的集合運作。當他畫此作時正住在亞利桑那州友人的一處小木

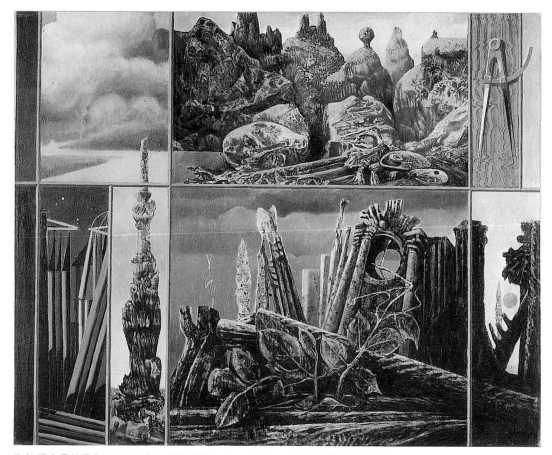

為年輕人畫的畫作　1943年　畫布油彩　61×76cm　日內瓦簡克吉埃畫廊藏

不活潑的城市
1943年　畫布油彩
120×74cm
布萊貝特收藏

屋。

　　〈天使的聲音〉的標題令人想起了中世紀的神壇，畫作已被分割成五十二小塊。其所使用的技法，不只包含了摩擦法、刮擦法及騰印法，還展示了不少工具，其中包括尺規、銼子、分割器及雙腳規等測量空間使用的器具。被分割出來的小片段一如數學單元，其間的風景片段，近似哥德時期的神壇啓示錄世界，不過尚有一些充滿藍天及綠地的平靜畫面，那可以說是羅普羅普爲大災難後的世界保留了一些幸存的天地。

　　對一個新移民藝術家恩斯特而言，能在亞利桑那州的小木屋做短期停留，簡直如同天堂般自在，他還接觸到當地的印第安文化，這也促使他開發出新的風格語言。在他的新作中，鳥仍然吸引著夏

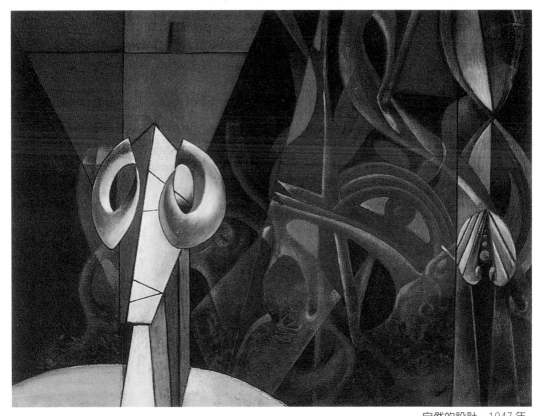

自然的設計　1947年
畫布油彩
50.8 × 66.7cm
波士頓梅耶收藏

娃與蛇，不過尺規、分割器以及其他像點滴技法等繪畫工具，均更進一步地得心應手，運用自如。

　　像他一九四七年的〈自然的設計〉及一九四八年的〈眾神的盛宴〉已開始運用了新的幾何技法。此作品主要是以圓規及尺規為工具完成的構圖，其歡樂的氣氛可以從愉悅的色彩中感覺到：它不似一九四五年所作〈雞尾酒飲者〉中的苦澀，後者像是在對紐約夜生活的諷刺分析。不過從〈眾神的盛宴〉，我們可以看出他已開始向立體空間表現邁進一步。

圖見 124 頁

　　我們曾在前面提到過他早期的作品，諸如雕塑、帽子造形的組合、石膏元素、鐵絲及木塊，自始至終即展現一種特質，即當各種元素集結在一起之後，就不再進一步模仿或鑄造。與他的拼貼作品一樣，他的物件組合也是相互之間沒有任何關係，這即是他的構成原則。

眾神的盛宴　1948年
畫布油彩
153 × 107cm
維也納廿世紀美術館藏
（右頁圖）

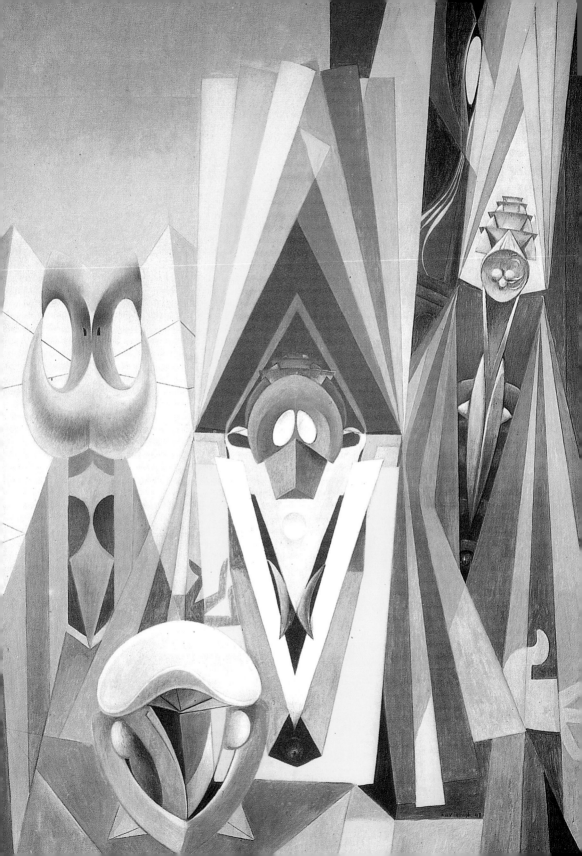

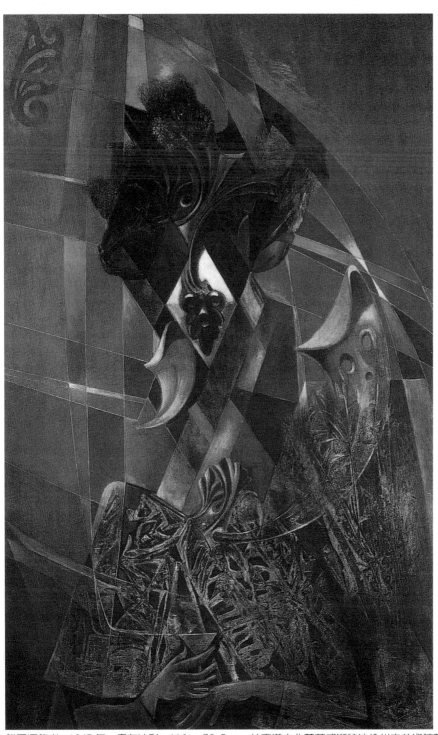

雞尾酒飲者 1945年 畫布油彩 116×72.5cm 杜塞道夫北萊茵威斯特法倫州立美術館藏

歐幾里得 1945年 畫布油彩 64×59cm 波士頓梅耶收藏（右頁圖）

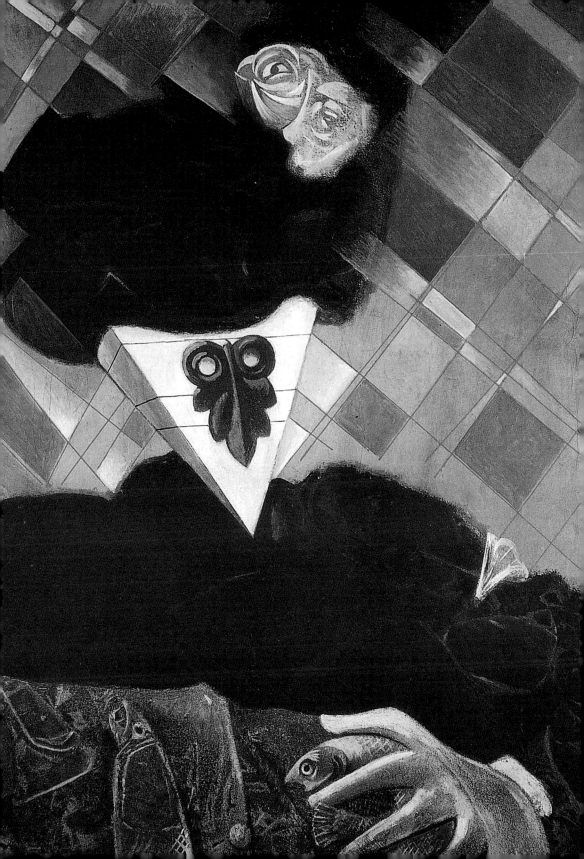

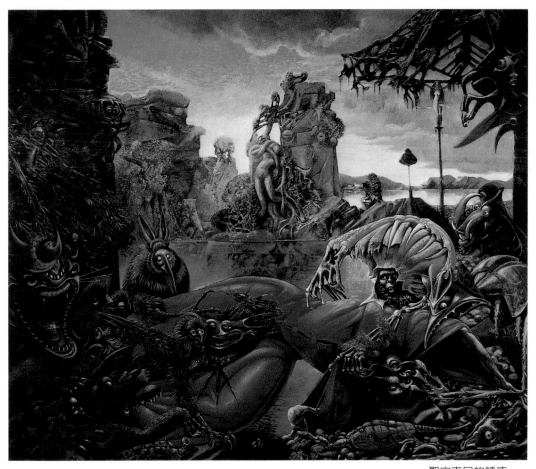

聖安東尼的誘惑
1945年　畫布油彩
108 × 128cm
杜塞道夫雷姆姆堡
美術館藏

　　到了一九三四年，當他與漢斯・阿爾普（Hans Arp）在瑞士的
瑪拉加冰山停留了一段時間後，他開始利用磨成圓形的石塊來作組
合作品，此作法對他一九四○年代的雕塑作品有決定性的影響，他
對這些光滑的圓形石塊所以感到興趣，可以追溯到他二○年代初期
具有帽子造形的風格。此時期的所有雕塑作品均像是經過塑造而成
的，其實那都是由不同的部分，以縫合的方式加以鑲接而成的，只
有在聖馬丁別墅的水泥浮雕，似中世紀傳奇生物的作品，是唯一的
例外，該作品是直接塑造到牆壁上的。

　　一九四四年，恩斯特已在美國具有相當知名度，他在長島建立
了一處石膏作品工作室，他一九四四年所作的兩面雕塑〈焦慮的朋

聖安東尼的誘惑
（局部）　1945年
畫布油彩
108 × 128cm
杜塞道夫雷姆姆堡
美術館藏（右頁圖）

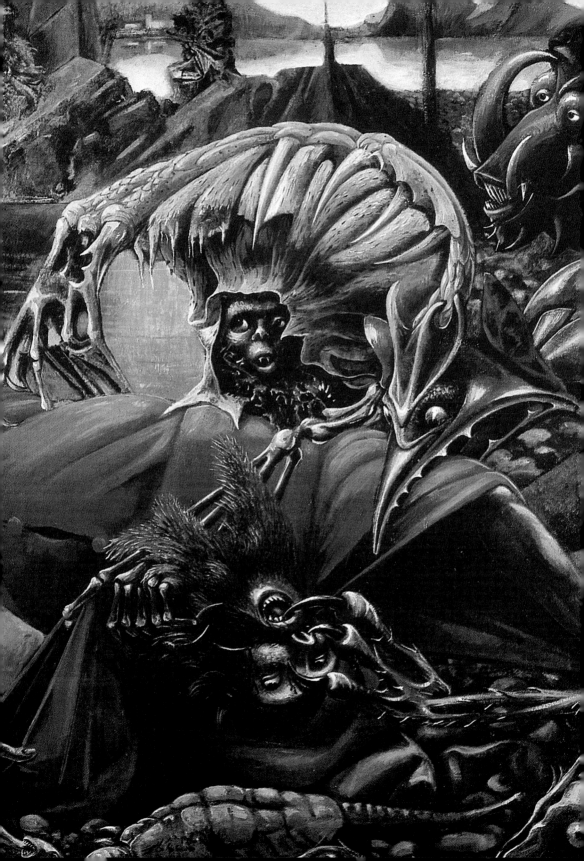

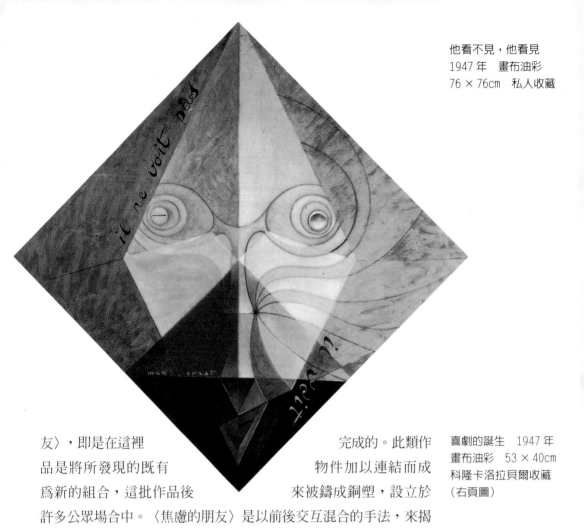

友〉，即是在這裡完成的。此類作品是將所發現的既有物件加以連結而成爲新的組合，這批作品後來被鑄成銅塑，設立於許多公眾場合中。〈焦慮的朋友〉是以前後交互混合的手法，來揭開人類複雜的兩面性格，它不只具有兩個邊，也具有兩種性別，甚至結合了動物與人類的特質，以形成某些混種生物的造形。

　　他一九四八年所作的「山羊座」系列，是他雕塑作品的代表作之一，此作是恩斯特爲他亞利桑那州的居所而作，他自一九四六年起與他的第四任妻子多羅提雅‧唐寧（Dorothea Tanning）居於該處。此件可以移動且比眞人還要大的作品，原先是以水泥打造的，正如〈天使的聲音〉一樣，它也可視爲是一件百科全書式的作品，它是將許多不同情景的元素，予以結合而成爲一新的整體。

　　在〈山羊座〉中，他以羅普羅普的造形將一個家庭的田園詩，圖見133頁以既具譏諷又富歡悅的畫面呈現給觀者，雕像以強而有力的坐姿展示著，其右手正握著具權威的權杖，公牛般的頭骨兩邊有角，在右

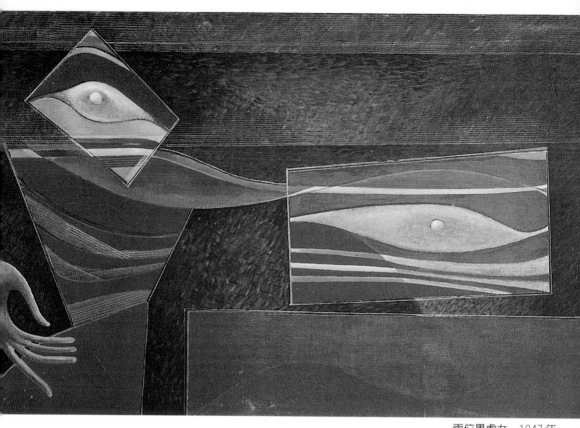

兩位愚處女　1947年
畫布油彩
100 × 140cm
私人收藏

邊是一座圓臉的女人雕像，女人的身體似魚身有如美人魚，主雕像
的左手下方，坐著一隻橢圓形臉的小狗。

　　一九五三年當恩斯特離開亞利桑那州的家而重回法國時，他還
將此作品的石膏模型隨他一起帶走，他的一系列銅鑄作品，曾交由
巴黎近郊的瑞士鑄造廠模造，有的作品如今被高高樹立在地中海的
海邊。

　　此組作品的確是包羅萬象，它不僅結合了恩斯特過去所運用過
的所有造形元素，也預示了他晚期快活又帶嘲諷風格的來到。這種
風格可以說起始於亞利桑那州的陽光風景，而終結於法國南方的海
濱。

威尼斯雙年展頒予國際繪畫首獎

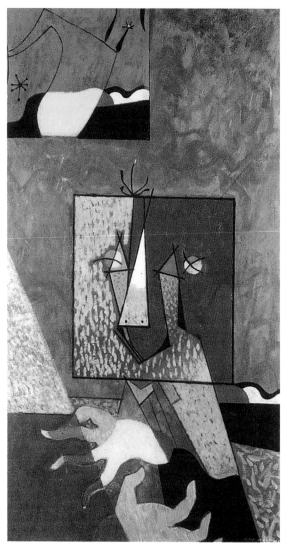

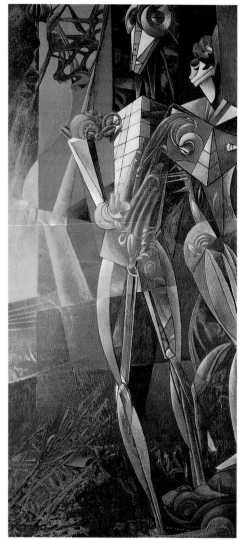

喬安‧米羅肖像
1948年　畫布油彩
76 × 40.5cm
紐約尼多勒畫廊藏
（左圖）

化學的婚禮
1947-48年　畫布油彩
148 × 65cm
布萊貝特收藏（右圖）

　　一般總以恩斯特一九五〇年代以後返回歐洲，來劃分他晚期藝
術生涯的轉變，但是如果我們以其作品風格演變來看，一九四四年
夏天當他離開紐約遷往長島大河工作室時，才是他作品轉變的關鍵
時期，此時期他作了一系列的雕塑作品。他的第一件以石膏鑄模的
作品，是一九二九年於巴黎的賀西‧西提加工作室完成的。觀者也
可以發覺到，他此時期的繪畫造形多半是來自雕塑的靈感。不過以
一九五〇年做為他藝術生涯的階段劃分，主要還是因為他在這一年

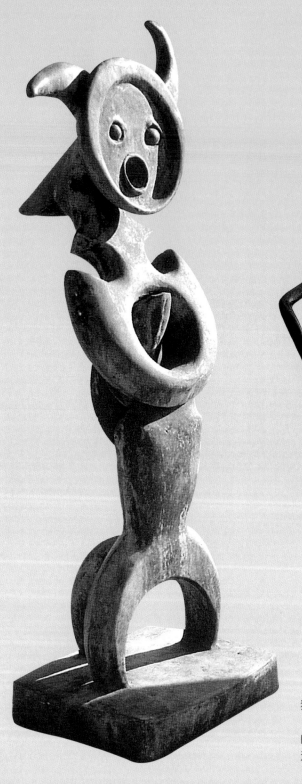

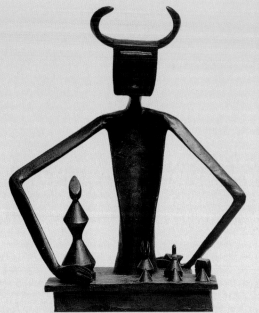

王與后戲娛　1944年　銅鑄
高97.9cm　紐約現代美術館藏

狂人　1944年　1956年　銅鑄　高90cm

山羊座　1948年　銅　238×208×145cm
法蘭克福、杜塞道夫 AG 德國銀行藏（右頁圖）

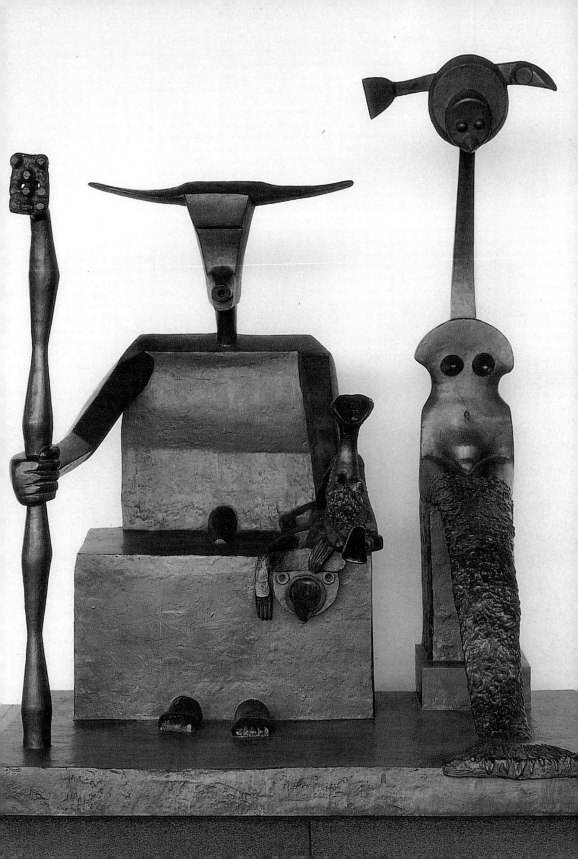

微生物　1949 年
油彩、紙板
5 × 3.9cm
波士頓梅耶收藏

隱藏的雲　1950 年　騰印法畫　波士頓梅耶收藏

做了十年來的首次返歐旅行。

　　他曾在他的傳記中稱：「一九五○年自新奧爾良坐船返歐洲，重逢巴黎，心情非常複雜。」巴黎的賀內‧德安畫廊爲他舉辦了一次大型的新作展。他還爲班傑明‧培瑞特（Benjamin Péret）的新書《文雅的母羊》（La Brebis Galante），作了一些拼貼素描插圖。

　　在巴黎，他與妻子唐寧找到一處小工作室，〈巴黎的春天〉即是他一九五○年在此工作室完成的作品，此作具有雕塑空間的穩定性，與他於三○年代離開歐洲之前的畫作大異其趣。一九五○年十月恩斯特與唐寧又回到美國。

　　一九五一年，他的出生地德國布魯爾爲他舉辦了德國的首次回顧性展覽，還爲他出版了一本很完整的德文畫冊。一九五三年他返回法國，此後即在法國長期定居下來。一年後，威尼斯雙年展的評審團頒予他國際繪畫首獎。

　　恩斯特屬於大器晚成型的藝術家，即使是在美國，他大部分的時間也都是處於財務窘困的狀態，只有到了一九五○年代中期，他的作品才開始受到大眾注目，之前他的名字也只是在他的好友及收

巴黎的春天　1950 年　畫布油彩　45.7 × 35cm　科隆李察茲美術館藏

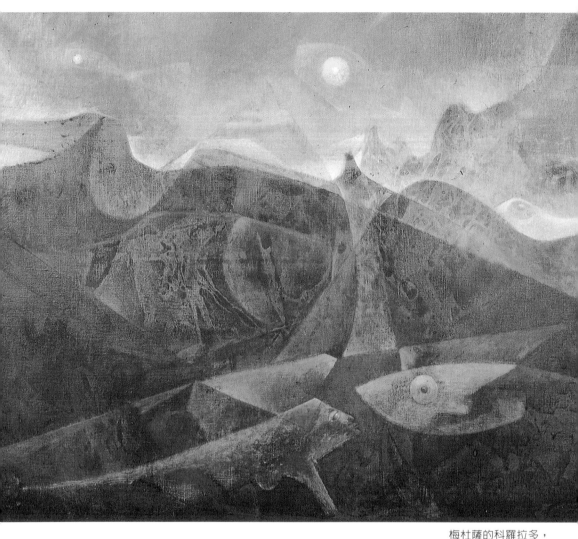

梅杜薩的科羅拉多，
梅杜薩的色彩木筏
1953年　畫布油彩
73 × 92cm
巴黎私人收藏

藏家的小圈圈中流傳。他的作品初見時並不爲人所重視，因爲他的
技法及主題，已超越了一般人所能理解的繪畫語言表現，他的作品
比達利、馬格利特或是其他超現實主義藝術家的作品，更難以令人
接受。

　　一九五三年，恩斯特所作〈梅杜薩的科羅拉多，梅杜薩的色彩
木筏〉，是他返回巴黎後的首批畫作之一。標題結合了科羅拉多河
及法文木符的字眼，讓人想起了他在達達時期常常使用的創造新字
手法，此時也是他的〈美麗女園丁〉進行時期，正意味著他重返潛

被照耀的山丘
1950 年　畫布油彩
73 × 92cm

魚與鳥　1950 年　著色繪畫

老父萊茵河　1953 年　畫布油彩　114 × 146cm　瑞士巴塞爾美術館藏

意識聯想的手法，此手法他開始於二〇年代，如今運用得更為純熟。

傳達自由　1952 年
油彩、纖維板
46 × 61cm　私人收藏
（前頁圖）

　　〈梅杜薩的科羅拉多，梅杜薩的色彩木筏〉創作靈感，來自他一九四八年與妻子唐寧花了十一天的時間在科羅拉多河遊覽的難忘體驗，此一標題也令人想到羅浮宮的傑里科（Théodore Géricault）的傑作〈梅杜薩之筏〉（1817-1819）。

　　在此作品中，蒼白的太陽懸掛在巨浪的頂上，水底下或是木筏上有二個生物相遇：一隻是黃色的魚，而另一隻是有頭與肩的美人魚。圖中的海水與天空分不大清楚，縱橫的彩色岩石成帶狀呈現，也許我們可以將之解

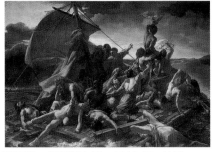

傑里科　梅杜薩之筏　1819 年　油畫
490 × 716cm

140

不會再有什麼
1973年
拼貼、畫布油彩
27 × 22cm
布萊貝特收藏

讀為著名的大峽谷及科羅拉多河的河床。

　　畫面上每一處均由藝術家以摩擦法處理過,而呈現出天鵝絨毛般柔軟的感覺。此效果將圖畫的不同部分予以連接,而形成渾然一體,正如他早期的作品一般。如此畫面能引發觀者不同的聯想:波浪可能是山丘,海底可能是山谷,魚兒似乎像星星,而人類似乎有可能被當成傳奇的生物造形。

　　在一九五六年與一九七三年之間,恩斯特完成了一系列新的作品,像他一九六九年的〈銀河的誕生〉及一九七三年的〈不會再有什麼〉,一如〈梅杜薩的科羅拉多,梅杜薩的色彩木筏〉情形一樣,

法國花園　1962年　畫布油彩　113.8×167.9cm　私人收藏

以一種嶄新、簡練的造形來表現二○年代的風景主題。如果觀者能
注意到他創作的手法，就不難欣賞他作品的迷人之處。

　　〈銀河的誕生〉不是以傳統方式架設在畫架上畫的，而是平躺
著，以愼選的物件及材料加以處理而成的。他將素材的紋理以摩擦
的手法轉移到畫面上，這些紋理經過描繪之後，已看不出原來的轉
化過程，它失去了其固有的含意，但是當畫作完成時，畫面卻自然
產生了新的意義。

　　恩斯特一九六二年所作〈法國花園〉及一九六六年的〈烏比、
父親及兒子〉，他再度搬出二○年代的表現語言，此處觀者會發現
他是以早期平塗的手法，描繪一名被埋在河裡的裸女，這是典型的

一群面向月亮歌唱的蚤斯　1953年　畫布油彩　88.5×116cm　科隆路德維希美術館藏

法國女人形象，她從地上冒出來，並散發出迷人的風采。

圖見35頁

　　不似一九二一年〈將面臨的青春期〉拼貼作品中的無名氏裸女，新作品中的裸女，是取材自亞歷山大・卡班尼（Alexandre Cabanel）的名畫〈維納斯的誕生〉。而此作品的標題，則是參照法國的富饒低地：羅亞爾及印德里地區，恩斯特曾於一九五五至一九六三年在該地區住過一段時間。女神仰睡在法國的沃土之上，此正意味著藝術家向法國致敬意。

　　恩斯特後期的作品，表現出他輕視社會儀式及歷史成規，顯然一種詩意的無政府狀態已成為他作品的主要特質。在他一九六八年

圖見146頁

所作〈怪獸學校的訊號〉中，微生物變成了友善的怪獸，牠們以天地為家，住在黑色天空與紅色大地之間，所指的「訊號」似乎在宣

春　1953 年　畫布油彩　巴塞爾貝勒畫廊藏

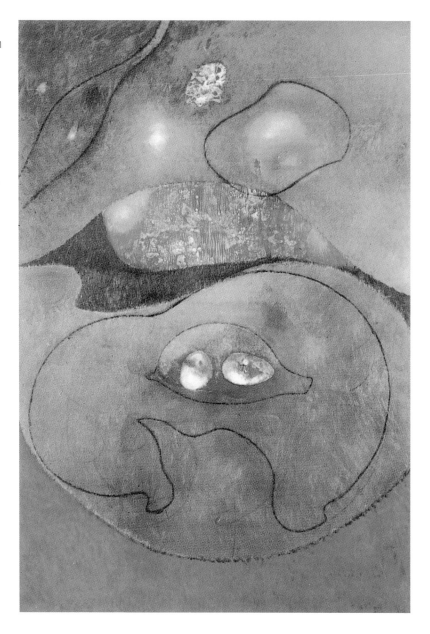

夜之美女　1954年
畫布油彩　100 × 60cm
巴塞爾貝勒畫廊藏

示：「這是一處居住的好地方。」

與超現實主義維持超然獨立立場

　　恩斯特返回歐洲，尤其是他在一九五○年代初期回到巴黎，那必然具有挑釁的作用。巴黎派已經完全進入非具象或幾何化藝術的

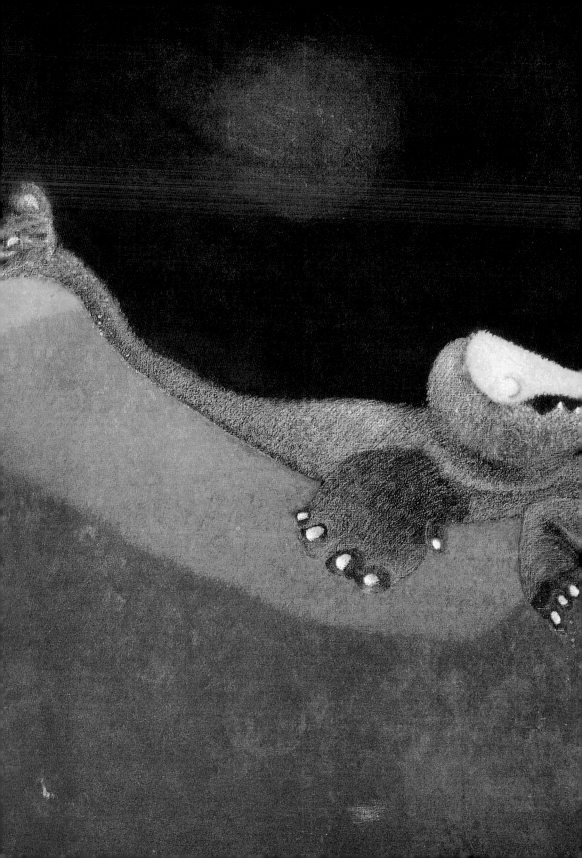

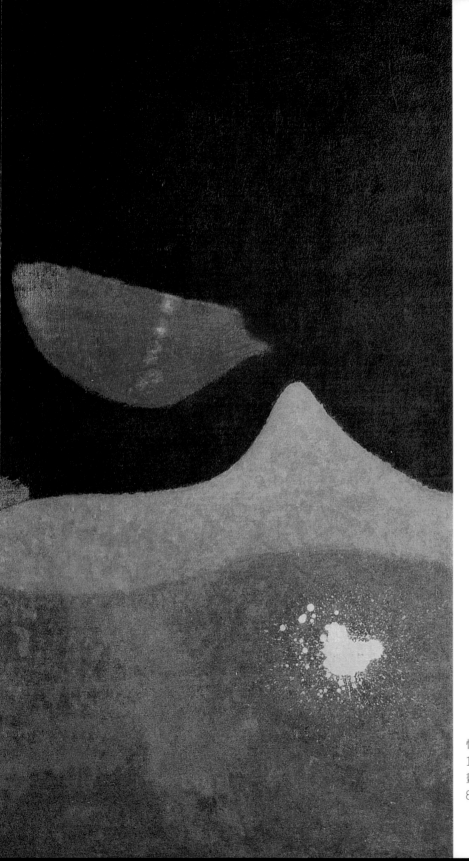

怪獸學校的訊號
1968 年
畫布油彩
88 × 115cm

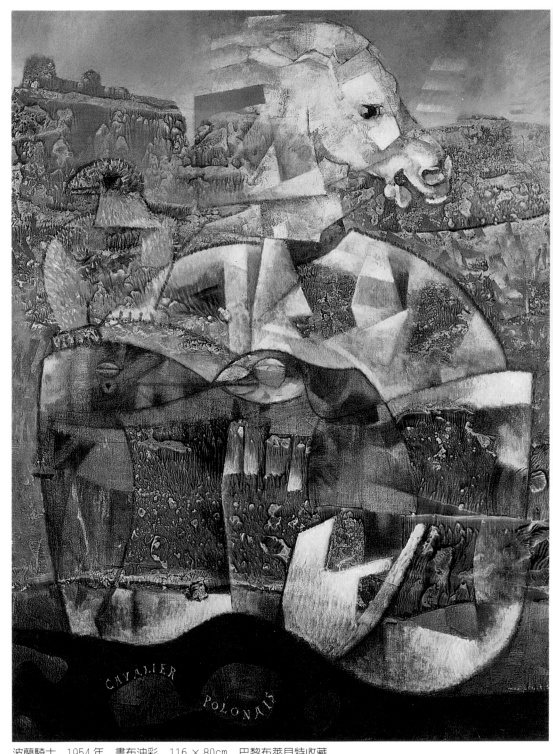

波蘭騎士　1954 年　畫布油彩　116 × 80㎝　巴黎布萊貝特收藏

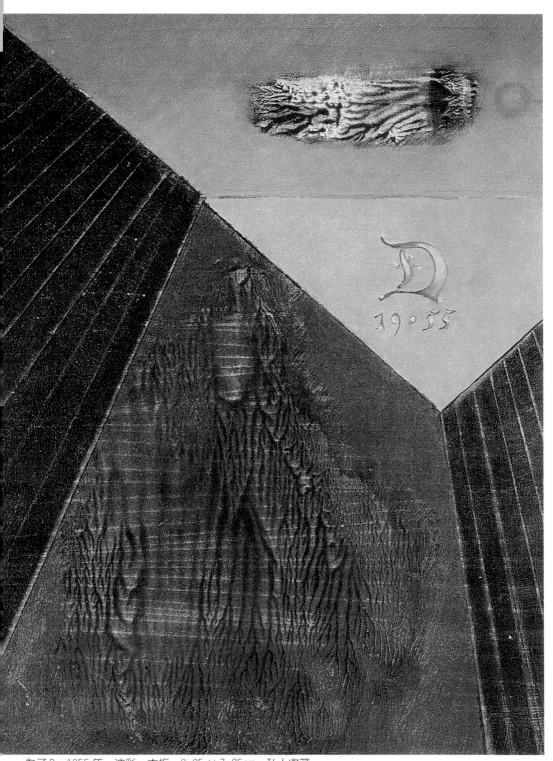

為了 D　1955 年　油彩、木板　9.25 × 7.25cm　私人收藏

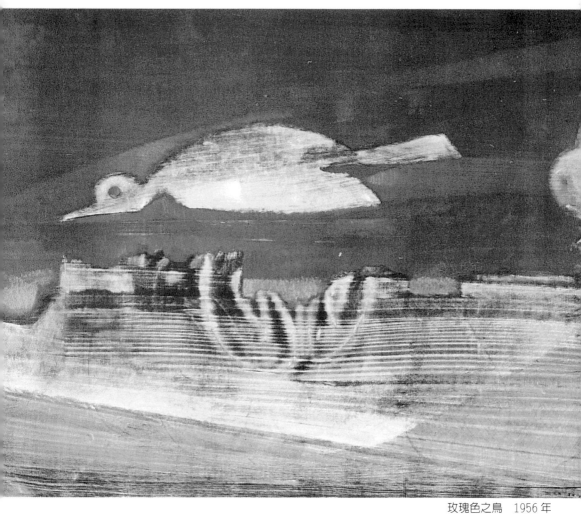

玫瑰色之鳥　1956 年
畫布油彩　46 × 61cm
柏林廿世紀美術館藏

發展時，超現實主義予人的印象是，它顯然總在反對與造形及肌理
有關的具體藝術之邏輯趨向，因此它此刻可能會遭遇到冷淡甚至敵
視的對待。

　　無可否認地，當時超現實主義仍然有其生存的空間，至少就論
證觀察的目標而言，它仍然是一種群體現象。尤其是在大戰期間，
於三〇年代離開超現實主義集團的部分成員，在美國再度會師，布
魯東即抓住了此一大好機會招兵買馬，他們在紐約所籌辦的一些超
現實主義展覽，吸引了大家的注意。顯然在籌展者的心目中，展示
的重點在於給人整體的印象，而非爲了突顯個人作品。

盲人們夜舞　1956 年
畫布油彩
196 × 114cm
日内瓦格希埃畫廊藏
（右頁圖）

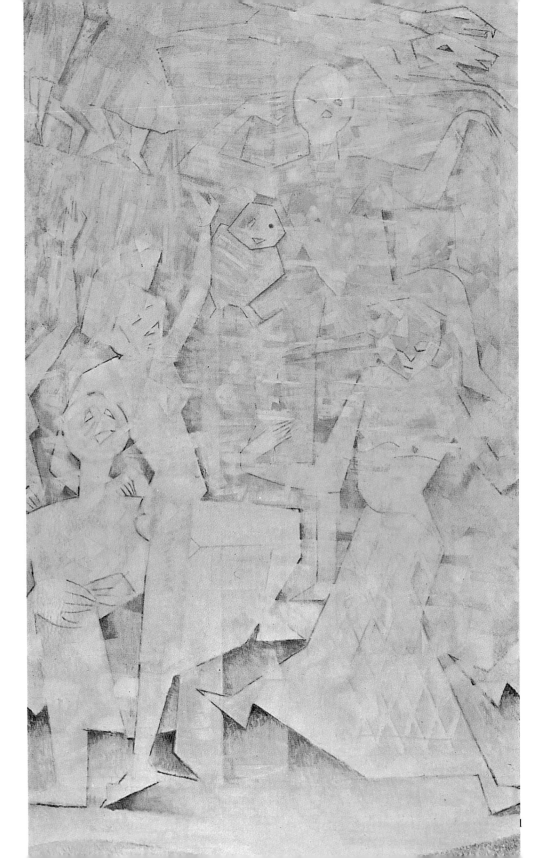

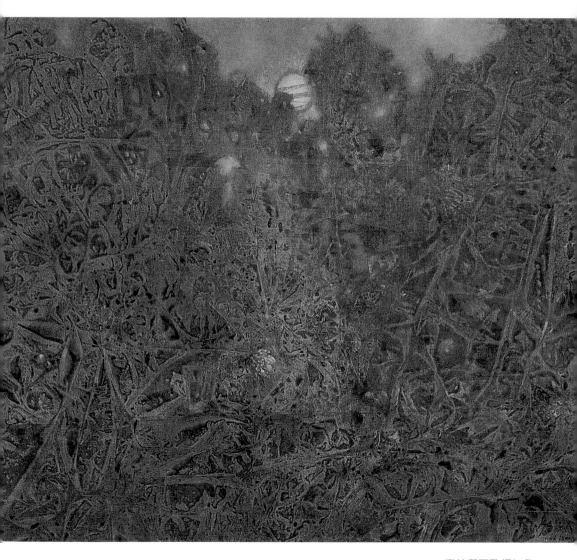

青蛙們不歌頌紅色
1956 年　畫布油彩
65 × 81cm
德・梅奈爾收藏

　　一九四七年布魯東與裴德里克・吉斯勒（Frederick Kiesler），
在巴黎的梅特畫廊籌辦的「超現實主義」特展，將此種趨向推向一
種荒謬的邊緣，表現的空間也已轉入了充滿神話主題的嶄新密室。
布魯東一九四五年自美返歐洲時，曾在海地停留了數日，他從該地
帶回了一些充滿異國情調的新鮮印象，之後並將之運用於超現實主
義的描述中，在由布魯東再造的巴黎超現實主義集團中，此種宗教
性元素的運用，的確引發了一些無思想的模仿風，這使得該運動的

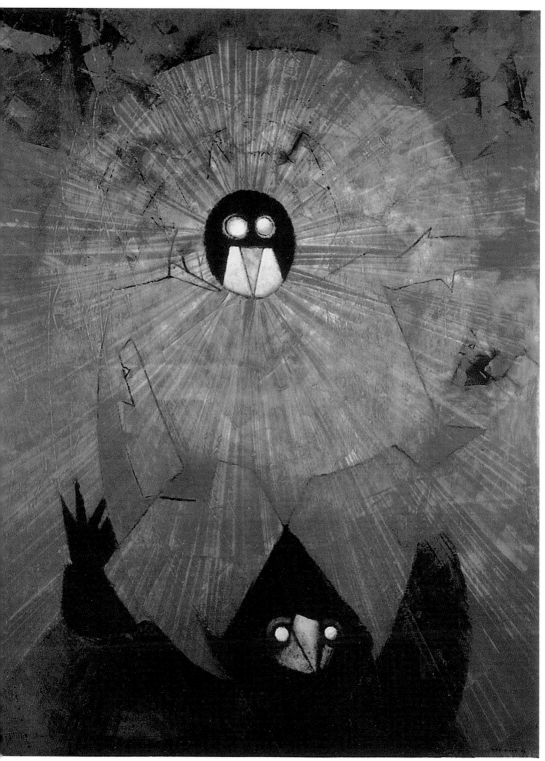

黑暗之神（怪鳥惡靈） 1957年 畫布油彩 116×89cm 德國埃森，福克旺美術館藏

蛙之歌 1957年 畫布油彩 私人收藏

成員，越來越像美學的三K黨分子。

　　觀者只要從此次梅特畫廊展覽的基本理念，即可注意到它充斥著偽宗教的困惑，數年後，超現實主義已失去了其原有的意義，而被布魯東的新門生帶至日漸不受歡迎的地步。

　　恩斯特雖然有時也參與超現實主義者友人的聚會，但是他總是對超現實主義集團的活動不大信任，不久即離開了已被政治理念限制的超現實主義專斷世界，不過他與該集團的正反分子間，仍然維持獨立超然的交往立場。

　　一九三八年當布魯東以政治的理由訴請該集團抵制艾努亞德的詩作提案時，恩斯特即決定離開該集團。為了維持他的獨立身分，他於同年離開巴黎而到亞維儂北邊聖馬丁・達德希的別墅小屋居住。也因為同樣的理由，他在數年之後逃往美洲。

　　恩斯特總是與超現實主義保持著某種分離的關係，超現實主義成員也多不尋求他來支持該運動的學說，不過他們倒是希望他能成為一名見證人。其實在多年前，他即已將超現實主義宣言的主張，

科羅拉多川　1958 年
騰印法畫

　　轉化爲以遵循佛洛伊德主義的邏輯爲制約，他曾如此表達了他對布魯東超現實主義的懷疑：

　　　「我與超現實主義實驗以及他們的學說保持某種距離，我始終對以藝術手段或以口頭上的烏托邦來改變世界的可能性保持懷疑態度。我的角色是屬於判逆的成員，我總是被他們視爲脫軌分子，時常被他們排斥，也時常被他們要求歸隊。」

　　　布魯東改變世界的主張，必然不會受到恩斯特的重視。恩斯特認爲，政治及社會責任，與藝術作品的外在無關係，而是與直接的行動有關係，那也只是在對作品的回應，作品並不能代替政治及社

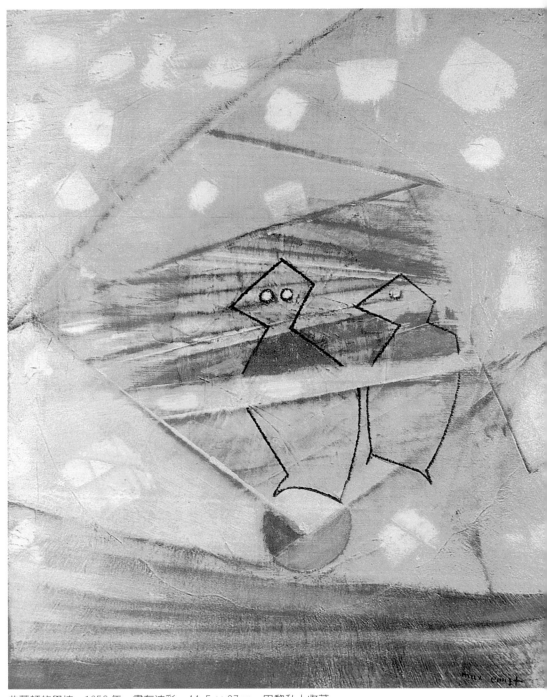

曲藝師的學校　1958 年　畫布油彩　44.5 × 37cm　巴黎私人收藏

我繼續睡眠　1958 年　畫布油彩　130 × 89cm　巴黎龐畢度中心藏（右頁圖）

仲夏夜之夢　1960 年　畫布油彩　41 × 33cm　藝術家自藏

短暫的間歇　1959 年　畫布油彩　129 × 80cm（右頁圖）

大教堂的爆發
1960年 畫布油彩
129×195cm
布萊貝特收藏

會的態度，而只是用來刺激人的。

在所有與超現實主義有關聯的藝術家中，恩斯特是最具有獨立
精神又最難定義的一位，恩斯特也是對藝術觀念的演變予以全然破
壞，同時他又是最具普遍性價值觀的少數藝術家之一。藝術史家威
廉·魯賓（William Rubin）曾對達達與超現實主義進行過完整的分
析，他在比較這些運動成員的個別貢獻時，認為恩斯特是最重要的
代表之一。魯賓稱：「就恩斯特一九一八年之後的造形藝術發展
言，他注定要成為具有詩意、智慧及反美學世界的主角人物。他的
作品具有反藝術的獨創性格，他的風格與技法的寬廣程度，跨越了
達達與超現實主義，其重要性一如廿世紀的畢卡索。」

畢卡索與恩斯特他們的作品不是基於風格的演化，他們的藝術

瀕死的浪漫主義
1960年 畫布油彩
32×23cm
米蘭私人收藏
（右頁圖）

160

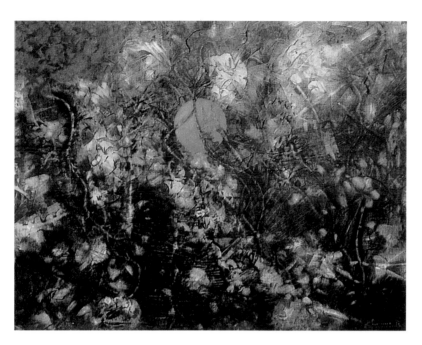

最初的森林　1960 年
騰印法畫

投影　1962 年
油彩、木板
24 × 18.7cm
巴塞爾拜埃畫廊藏

成長已超越了風格發展的問題。恩斯特從不以風格的轉變、變形或表現主義來修改他的主題，他作品所關照的問題，總是介於主題與技法之間、現實與描述之間，他那帶諷刺意味的圖像，總是在技法的實驗過程中引發了新的主題，這也正是他作品與其他超現實主義

天與地的結婚
1962 年　畫布油彩
116.2 × 88.9cm
巴黎喬治梅尼收藏
（右頁圖）

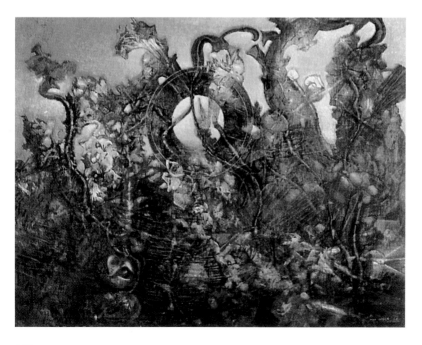

最後的森林
1960-69 年　畫布油彩
114 × 146cm
布萊貝特收藏

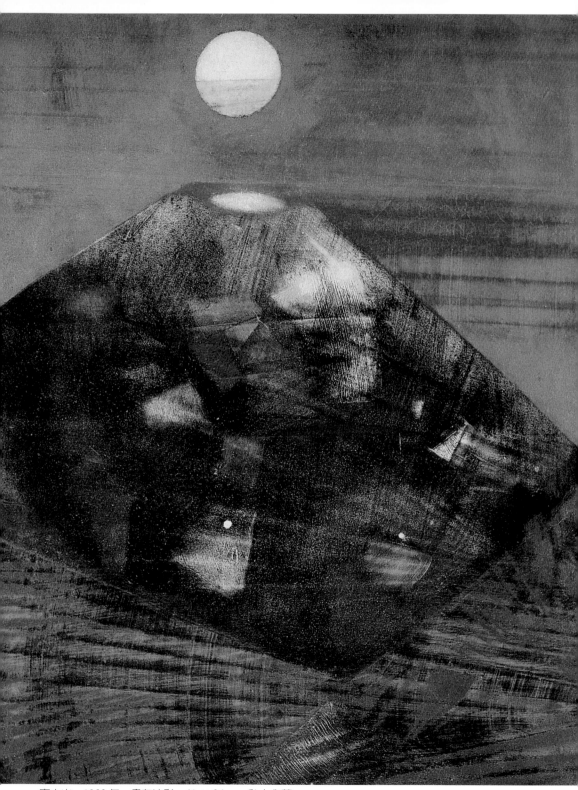

富士山　1963 年　畫布油彩　41 × 34cm　私人收藏

164

地球是個女人　1963 年　畫布油彩　65 × 54cm

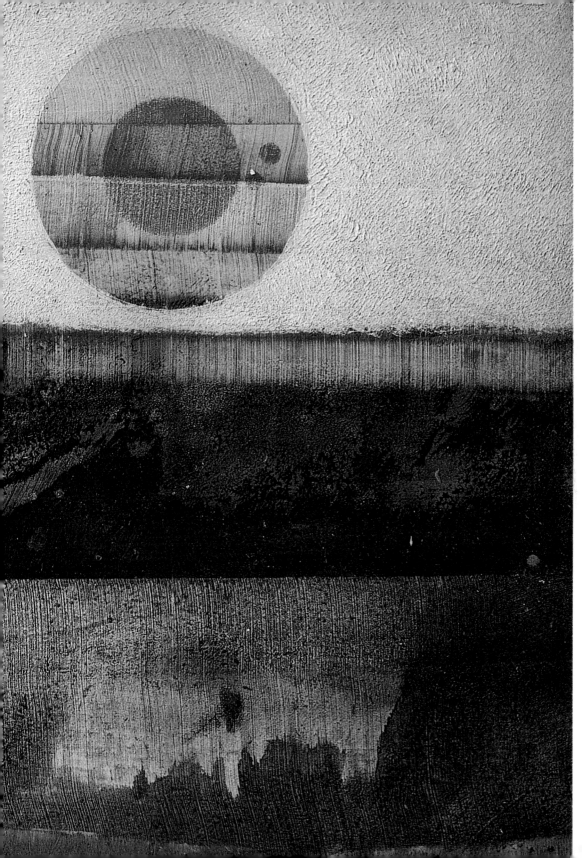

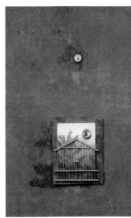

三座流動的火山
1964 年　畫布油彩
130 × 97cm

教堂　1965 年
拼貼、油彩、木板
116 × 82cm　私人收藏

藝術家作品主要的不同之處。

　　畢卡索與恩斯特均是焦慮的典型代表，馬塞爾・杜象也是屬於
如此類型，不過杜象對作品所採取的消極態度，卻非恩斯特所好，
也許恩斯特只是一位懷疑論者，但他絕不是以冷嘲爲其特質。他從
不使用反藝術的名詞，因爲他認爲，與美學、宗教或道德有關聯的
每一種表態，如果其目標是消極的，必然會經歷辯證的過程，而其
結果也只是表現在一種新的風格或體系中。

賦閒　1963 年
油彩、木板
41 × 35cm　私人收藏
（前頁圖）

在水中漂洗的空氣
1969 年　畫布油彩
88 × 115cm
藝術家自藏（右頁圖）

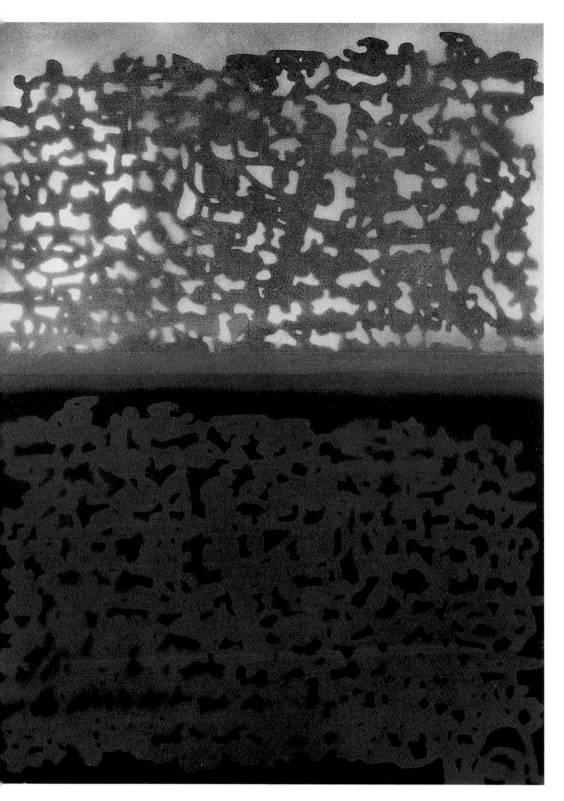

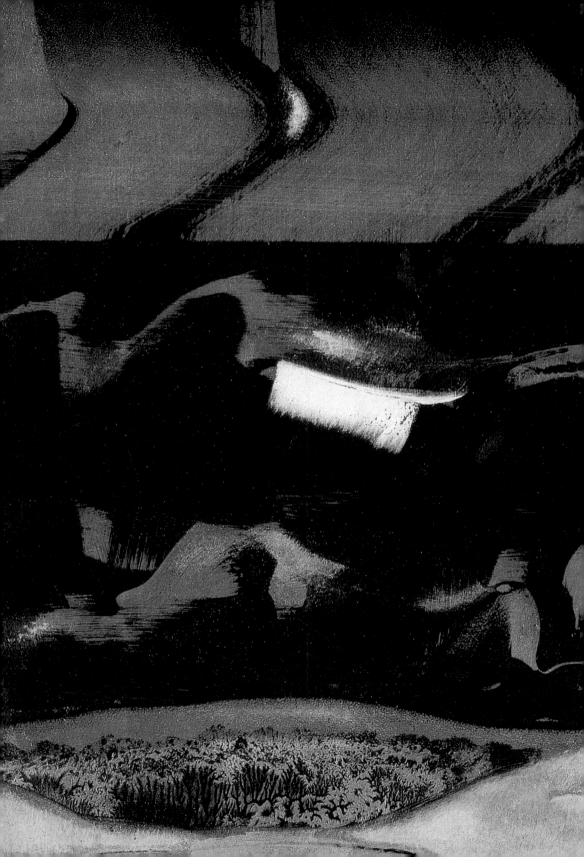

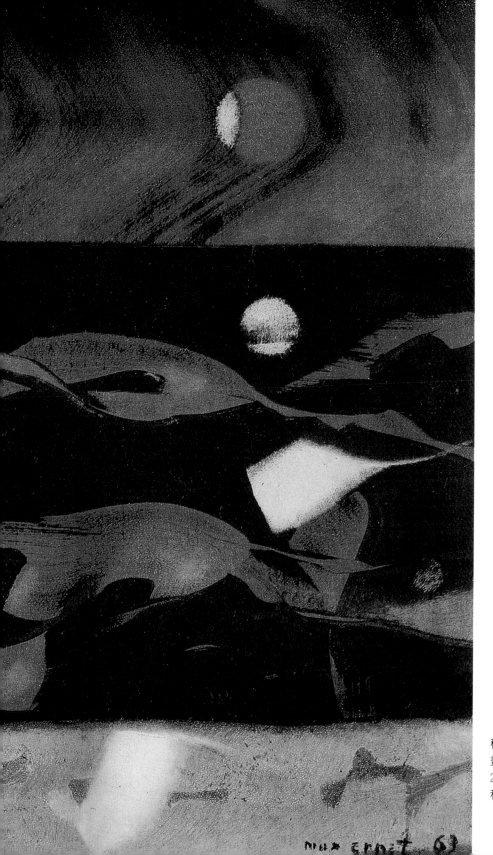

移居　1963 年
畫布油彩
27.3 × 35cm
私人收藏

一個美好的早晨
1965年　畫布油彩
92 × 73㎝

　　對上述這些問題，他之所以與其他廿世紀的藝術家之看法不同，可能與他在波昂大學所受哲學與心理學的學習有某些關聯。其實早在第一次世界大戰之前，他即已注意到，藝術與非藝術之間、正常心理行為與精神病現象之間，其界線是很難予以清楚劃分開來的。他在達達時期必然也是以此種角度來看待問題的，他此時期的作品，仍具有積極的特質。

他的達達拼貼作品也與杜象不同

純真的世界　1965年
畫布油彩　117 × 89㎝
藝術家自藏（右頁圖）

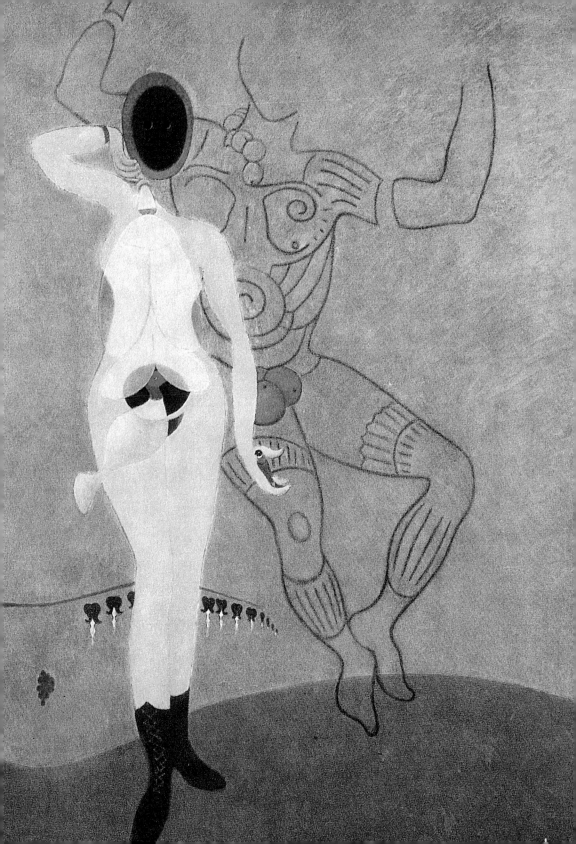

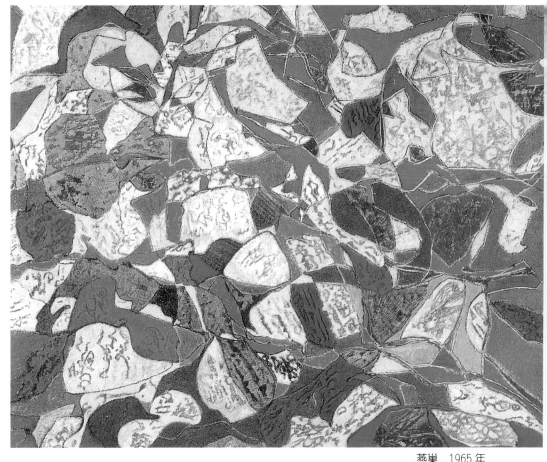

燕巢　1965年
畫布油彩
130 × 162cm
藝術家自藏

　　許多評論恩斯特作品的人均指稱，他的作品變異性太大，創作
過程過於隨意直覺，不過這種基於表面印象而來的看法，到了他後
期即不攻自破，他後期的作品，又開始重新探討他早期的理念及技
法，這使得觀者不得不相信，他那出於消遣的新奇滿足感，是具有
更普遍性的藝術意圖。

　　他的某些創作原則始終不變，比方說，他反對直接的描繪及素
描，他也反對藝術具有目的觀念，他自己則採用特別的藝術材料，
如今提供我們藝術更寬廣的現實，他同樣也不放棄有關歷史的主題
與風格。

　　在恩斯特所有的作品中，沒有一件作品是快樂地頌讚他的生涯

原初的世界　1965 年　畫布油彩　115.8 × 88.7cm　巴黎龐畢度中心藏

與藝術的，像他一九二三年所作的〈美麗女園丁〉，於一九二九年　圖見217頁
由杜塞道夫美術館收藏，但一九三七年納粹黨將之歸類爲「頹廢藝
術」（Degenerate art），此後該作品即不知下落，一九六七年恩斯
特決定再畫一新版本〈美麗女園丁的歸來〉。

　　〈美麗女園丁〉可以說是他藝術發展的里程碑，因爲此作標識著
他自達達主義轉化而出，同時他也避開了諸如「重建」之類的積極
觀念。「歸來」對他而言，即是被動的表態，他的作品是一種類似
期待與被動的回應，或許也可以說，他所堅持的是一種中間的立
場。

　　有些人推論稱，恩斯特的拼貼及摩擦法只是技法上的革新，其
實，這些技法所形成的造形，乃是基於全然新奇的想法，圖畫元素
的分離，才是他作品的基本特徵。恩斯特總是在每一件作品中，將
眞實生活中不相容的主題放置在一起對話，這些元素的結合，只能
以想像來理解，其結果並非總結，而是繁衍。

　　在最初的印象，觀者可能對他作品的變異性感到不解，但是如

蚤、Flee、Flob
1967年　拼貼、木板
51 × 43cm
布萊貝特收藏

果能深一層去檢視，就會瞭解到，他是在運用風格的改變，來將自己與他的作品分隔開來。恩斯特的拼貼與摩擦作品的特別之處，在於他能對變異性進行意識上的處理，他所創造的不只是作品，同時也創造出作品的存在氣氛。

　　恩斯特常被人稱為是智慧型的藝術家，這主要是因為他能成功地將素材與造形之間的感性關係予以適當地控制。當他發現拼貼與摩擦法時，他即瞭解到此表現手法所帶來的可能性與危險性。他最主要的成就是，他創造了一種結構法，此結構法能使作品之間產生相互對應的關係。他並不是盲目地將現有的素材加以任意組合，他是經過慎重選擇來配合他的藝術意圖。

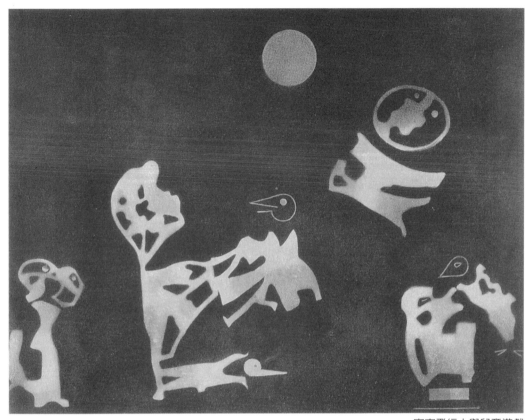

宇宙飛行士與兒童遊戲
1969 年　畫布油彩
89 × 116cm
巴塞爾拜埃畫廊

　　像他拼貼時所使用的報章圖片，是經過他小心檢視過的，所吸
引他注意的，並非具有詩意或幻想的元素，而是這些不同的元素，
在一種新的協作系統中，使彼此分離，而各自扮演了新的角色。他
期望強調的是，在他所運用的元素中，具有某種風格上的統一性，
然而他大部分的素材均與傳統藝術無關。

　　他在拼貼作品時所作的修正，目的並不是要對原始意象加以戲
謔，其實諷刺的手法在他的創作過程僅居於次要的地位，這也正是
他在處理意象手法上與杜象不同的地方。

　　杜象在蒙娜麗莎的圖片上畫上鬍鬚，是爲了改變圖片本身，而
不是要推崇繪畫的價值，那是一種悲觀文人批評主義表現。而恩斯
特將他的意圖限定在素材上，他對插圖圖片不做藝術上的判斷，他
不只全然轉化了平淡現實的素材，也拋開了其原有的邏輯性，他可

紅色森林　1970 年　油彩、騰印法畫　81×65cm　私人收藏

以說將瑣碎平庸的素材片段予以結合，而將之提高到美學的層次。

　　無例外地，恩斯特總是對創作的過程保持祕密，完美的拼貼創作與完美的犯罪，有其共同之處，這也就是說，他創作的過程毫無跡象可尋，尤其是他用來製作拼貼小說的原始素材一直就不可得，因此要得知藝術家個人的手稿幾乎是一件不可能的事，不過，我們研究並檢視他所收藏作為素材的大量原始圖像上，倒是可以發現他許多有趣的祕密。

　　恩斯特在巴黎製作了一批超現實主義拼貼作品，最令人感到好

奇的事，莫過於他把拼貼的作品與原來的圖像做了比較，我們由此
比較中將會發現其內容的不可預期性。其實恩斯特在他找到了所想
要運用的圖像時，也只是在少數幾個重點上尋求一些變更，所以他
的拼貼作品也算得上是極簡拼貼（Collage of the Minimum）。

　　恩斯特之前在達達時期的拼貼作品，甚至對既有的形象不做任
何更動，他以綜合的手法來處理他的剪貼圖畫造形，這些合成的拼
貼是經過對既有的圖像先做一些分析。像他一九七○年爲「全景展

數匹動物，一位文盲
1973 年　油彩
116 × 89cm

覽室」所作的晚期拼貼作品，即是以非常簡練的手法來處理他的拼
貼素材，某些此類作品，是在他分析了實際的情況後，只做了少許
的關鍵性更動，乍眼觀之，有既成物的效果，但恩斯特的作品，並
不包含任何真實的既成物品。

　　事實上，恩斯特的拼貼作品是根據造形的原理，他不似杜象那
般反藝術，恩斯特是在反品味。在對藝術的基本需求上，杜象尋求
的是否定的手法，而恩斯特則是採取肯定的態度，因此我們也可以

多彩的天空 1973年
油彩、木板
46 × 36.7cm
布萊貝特收藏

說，藝術詮釋了杜象，而恩斯特則在詮釋藝術，顯然在詮釋的過程
中，後者維持著較大的自由。

並置既存造形充滿文化的不協調性

　　拼貼提供了恩斯特廣泛的構圖可能，儘管他對技巧抱持懷疑的

態度，不過這些拼貼技法卻為他建構藝術作品，而作品的根源則是結合了各種不一致的元素，這也為他所運用的元素在分析上設定了邏輯的界限，我們可以將其作品予以分解，做細節解讀，但是在整體上卻無法獲致明確的詮釋，這可能要歸因於恩斯特的作品具有很強的詩意所致。

如果想要藉助於心理分析方式來對他深奧難解的圖畫進行瞭解，也是徒然無功，因為恩斯特是第一位能超越詩情意象的聯想，而將佛洛伊德心理分析科學融會貫通的藝術家。

他早在一九一三年就讀於波昂大學時，就修習過佛洛伊德理論，他對佛洛伊德知識的瞭解，能使他可以分析自己的個性，並能進一步駕御壅塞在他潛意識中的各種聯想。就此點而言，如果我們堅持要以佛洛伊德理論來分析他的圖像及技法，將會是一種錯誤的嘗試。我們不能把恩斯特的作品當成一種心理分析素材，但是如果我們將佛洛伊德分析視為他作品的動力之一，那麼我們參照佛洛伊德將會是有幫助的。

恩斯特因瞭解佛洛伊德，而能澄清一些他童年時期的親友關係，他很早就已將鳥及飛機等象徵符號融入了他的作品中，他有意圖地運用此類象徵，已經不需要再進行心理分析了，或許我們仍然要從詩意的閱讀中，才能了解他的作品。

恩斯特在二〇年代回應佛洛伊德理論，主要可劃分為他的達達時期及超現實主義時期。在他的達達時期較受到佛洛伊德所著的《戲謔與潛意識的關係》的影響，而在超現實主義時期，他則受到《夢的解析》之影響。

佛洛伊德所稱的戲謔手法，諸如雙關語、扭曲、修改、替代、轉化、引喻等，也可以適用於分析達達式的拼貼作品，而《夢的解析》較接近恩斯特的超現實主義時期，那是因為在他的夢境作品中，觀念已隱藏於感官的知覺後面。佛洛伊德即表示過，為了呈現感官性的描繪，夢境的思想必須經過表現的轉化過程。

我們從恩斯特的作品，很容易見到此種轉化。達達主義者的戲謔圖像轉移成一種意象世界，非常類似佛洛伊德所稱的真實生活中的夢之記憶。這些記憶中的意象，缺少任何邏輯上的關聯，僅能做

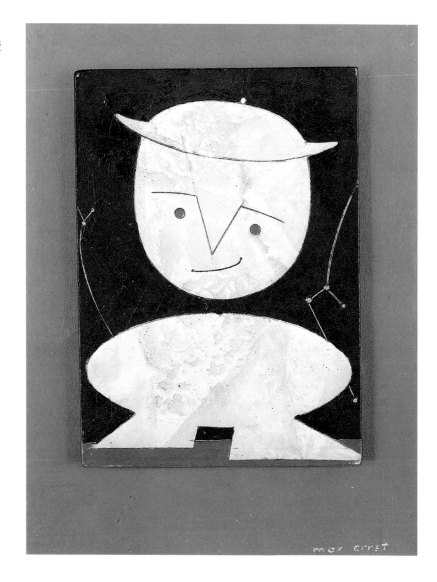

樞機主教肖像
1974年　油彩、木板
33 × 24cm
日內瓦格爾埃畫廊藏

為分析解讀之用，佛洛伊德將之視為一種材料，而非詩意的表達。

　　恩斯特對這些片段的夢境思想並不感興趣，因為這會導致如佛洛伊德所稱，分析之前的材料已具意義的推斷。此種合理化的內容，對恩斯特而言，只是引發想像力的刺激物，而非分析的材料。

　　明確地解讀會忽略了曖昧的意象結構，恩斯特所要避免的，正是這種僵硬的理性詮釋。對恩斯特而言，正因為圖像的不易理解，才會讓觀者的想像力，維持在一種恆常的緊張狀態，而不會有任何

滿意的解答。以此方式我們可以清楚地了解到恩斯特作品與畢卡索作品不同之處：雖然同樣在立體派時期，恩斯特作品的描述內容，卻令觀者難以理解。

如果就抽象藝術而言，康丁斯基的作品，在形態心理學之中仍然容許模糊的詮釋，但是，畢卡索的分析立體派（Analytical Cubism）與恩斯特的圖像，對觀者就有一些壓力了，因為原來的圖像已不具描繪的效果，而觀者需要以新的組合來嘗試新的解讀。

恩斯特是第一位能一視同仁地將可資利用的宇宙萬物都當成他的素材，他對素材的選擇是不分美學或非美學、珍貴的或普通的，他的選擇方式即是一種反文化的回應，他希望觀者能從他的作品中感覺到「文化的不協調性」。

「文化的不協調性」（Cultural Dissonance）指的不僅是邏輯上沒有實質關聯的素材並置，同時也是指文化與技法元素上沒有關係，此素材與所謂知識的、文化的物件相遇時，會產生極具挑釁的效果。恩斯特即以此手法來戲謔十九世紀的歷史理念。

探討恩斯特的作品，必須先考慮到，他是將既存的造形、主題與選擇過的造形、主題並置在一起。他的迷人之處就在於他已成功發展出一種能超越主動與被動的風格，他可以說是發揮了他的想像力，以加入的異質元素來轉化主題。

恩斯特的好友吉歐蘭（Gioran）在《書寫》（Écritures）出版後，曾在致給他的函中稱：「你總是知道如何在你自己與事件之間維持某種距離，而該距離正表達了你的思想。在你的作品中，『反映』顯然扮演著非常重要的角色；人們可以憑想像來觀察你的內心世界。」此足證恩斯特的性向是搖擺於了解世界與反抗世界之間，因為他總是致力描述觀念，他的作品即在展現此種感官與智慧的個人面貌。

晚期作品圖像較歡愉而明朗化

他晚年的畫作更是表現出一種新的語法，他在某些追尋美的作品中，表露了一種近乎絕對的意義，有些是有關宇宙的風景，有些

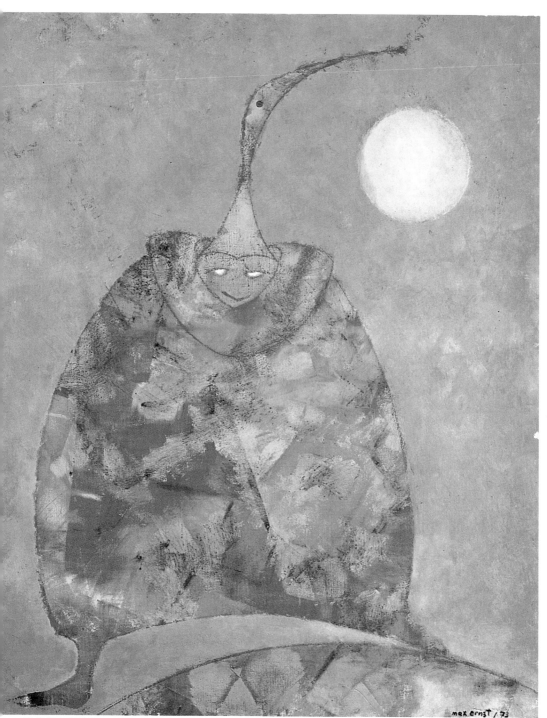

我的朋友彼耶羅　1973-74 年　畫布油彩　116×89cm　私人收藏

紅衣主教死在此地
1962年　畫布油彩
89×117cm　私人收藏

則是在確認美之不可能性，而將此絕對觀念予以破壞。他後期的作品也展示了他那史詩般的生活方式與作品，而他的此類作品，總是在肯定構圖與否定構圖之間，維持著矛盾的關係，不過他已逐漸專注於作品本身的固有問題。他以文化對抗美學爲著眼點，明顯表現在他自己作品的衝突之中，他的技法多元，但主題並不複雜。

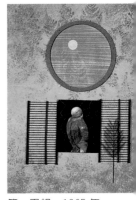

第一思想　1965年
拼貼、油彩、木板
100×80cm

　　恩斯特的後期作品有些構圖非常簡單，觀者可發現此類作品不管是眞實的或描繪的拼貼，其主題與造形上的對比相當強烈。自一九六四年後，他製作了不少浮雕式拼貼作品，像他一九六五年的〈第一思想〉即屬此類。事實上他晚年的圖畫語言更趨簡化，而所關注的主題，其解讀已不會再爲觀者帶來更困擾的問題。

　　他藝術方向的改變，起自他長住亞利桑那州，他在此地重回簡約的宇宙風景主題之探討，這與他戰時灰暗而悲觀的作品不同，新作的圖像較爲明朗，色彩及造形關係也較歡愉。

　　法國藝術史家卡羅・薩拉（Carlo Sala）也有同樣的看法：「他的圖畫越來越顯得明亮，此明朗化的趨向逐漸成爲他探討的主要目標，這種趨向在其標題爲〈紅衣主教死在此地〉作品中，表現得最

第一思想　1965年
拼貼、油彩、木板
100×85cm　（右頁圖）

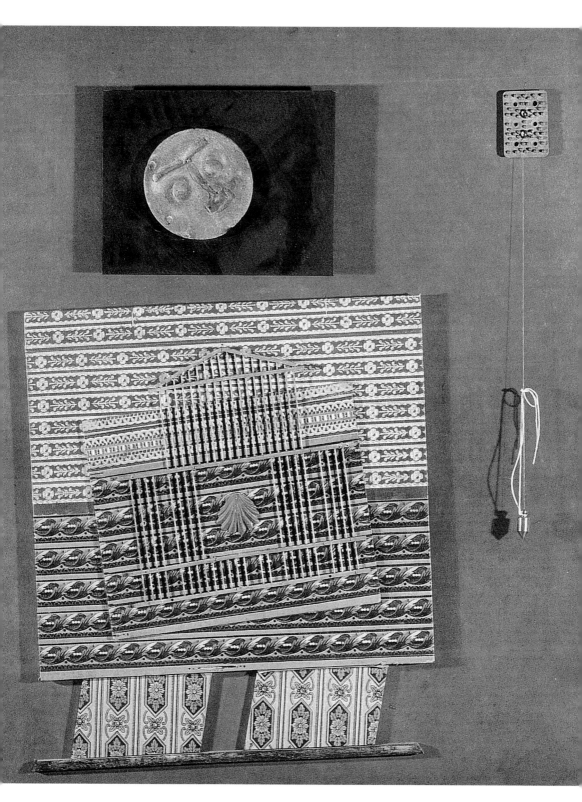

有危機的鳥　1975 年　銅版畫

為明顯，他在大戰後的作品，仍然包含著潛意識的內容，不過卻變得較不顯著，而且是甜美多於驚異。」

　　在一九六六年威尼斯格拉西宮畫廊的個展以及一九六八年巴黎約拉斯畫廊的個展，我們均可從他的畫冊中發現類似的評論。其實早在二〇年代中期，恩斯特就已開始運用過諸如地球、地平線及星星等宇宙最簡單的象徵符號了。

　　一般人沒有注意到，其實戰後解讀恩斯特的客觀條件根本已經改變。戰前他的興趣主要集中在圖像的活動，他是一名符碼意象世界的創作者，戰後他藝術特質的另一面貌逐漸出現了。後來他認為

有危機的鳥　1975 年
銅版畫（右頁圖）

他所運用於圖畫中的結構肌理，不僅只是做為一種描述的手法，也是他表現的內容。這些肌理最早出現於一九二五年他的摩擦法及隨後的刮擦法，這些技法均源自他的造形經驗。

此批圖畫第一眼予人的印象，是在展示一種「空虛的愛」。但仔細地檢視，觀者可以發覺到，圖畫中的空虛地帶卻似欄杆、魚網、疤痕般地靈活起來，它充滿了各種不同的片段結構。這些微小的造形所產生的美學幻覺，能使觀者的目光持續跳動，尤其是他後期的許多作品，均具有此種感官的迷人特質，此種風格也的確深深影響了戰後的繪畫發展。

結果我們會發覺到，他作品中的圖畫內容逐漸減少了，這顯示出他是以描寫結構為重點，並使之成為一種客體的閱讀。但是如果未經過事先的解讀，觀者仍然無法注意到他素材所展現的感官特性。我們必須注意的是，恩斯特在他戰後的態度轉變中，並無意將他二〇年代所運用過的技法，予以絕對的價值化。

發明非書寫的自動書寫尤具貢獻

實際上，自動主義（Automatism）對他而言，指的是造形在圖畫同時展示其無意識的內容之前，它仍舊是無意識的。因此，在恩斯特的眼中，達文西的「染點式」（Tachist）繪畫，只是初步的狀態，它仍需要進一步的處理。在恩斯特的作品中，某些不明確的主題均說明了是他創作時才插入的，像傑克森·帕洛克（Jackson Pollock）的滴彩技法，即是深受恩斯特的影響。

總結恩斯特的自動書寫技法，我們可以將之稱為三類書寫。基本上，那也是一種非書寫的手法，是幫助藝術家在不使用直接繪畫及素描時的一種表現手段。如果我們以簡單的術語來說明，他所運用的方法不外乎：

(1)拼貼法（Collage）及相關的組合（Assemblage）：以此技法來破壞圖畫的連貫性，不用說，那也包含一些模擬的繪畫拼貼技法。

(2)摩擦法及刮擦法：恩斯特不使用素描或繪畫的形式，而運用

複雜的整合過程，來解釋既存的造形及肌理結構。

(3)騰印法：所謂騰印法是在兩張光滑的紙中間夾上顏料，輕壓後再拉開紙，即能得到偶發的色彩奇異的形象，恩斯特用此法於大畫布上。此手法雖然也使用了一些直接繪畫的方法，但仍可包含於此項分類中，其色彩的流動性及紋理，類似圖畫中的繪畫部分。恩斯特以騰印法來進行模擬，他將之當成是偽裝或掩飾的手段，偽裝的騰印法有助於他避開傳統的繪畫。

(4)滴彩法（Dripping）：此法是他用來排斥繪畫行為的另一種手段，恩斯特以之來超越直接的描繪與素描，此種非直接的技法，或許可稱之為超越直接（Over Direct）。稱其為超越直接乃是因為，直接的過程是將不同的元素綜合於圖畫中，然而與此相反的超越直接，卻是以運動做為元素之一。像畫圓圈及弧形的運動，似乎即是在規避直接具意圖性的方法，在運動的加速度中，直接的手法自然消失於無影之中。此類作品可以引發速度的概念，當然速度並不是唯一解釋造形的途徑，我們也必須注意到，對恩斯特的作品而言，基本上，技法本身正顯示了一種反映的狀態，有其自身的完美價值。

(5)蒙太奇（Montage）剪接法：此手法源自他達達時期，習慣

圖見 120 頁

蒐集一些目錄材料做為他的拼貼素材。像〈天使的聲音〉，即是有如一幅由剪貼組合的作品，這種似圖畫目錄般的手法，也正像他的拼貼繪畫、摩擦法、騰印法及滴彩法一樣，成為他後期作品的重要表現方法。他的雕塑作品也是將事先既存的造形加以組合，像他的

圖見 133 頁

〈山羊座〉，就有人將之稱為百科全書式雕塑（Encyclopedic Sculpture）。

恩斯特將造形與主題予以排列組合而結合成他的獨特觀點，雖然藝術家的幻想成果，是在絕對自由的狀態下組合而成，不過其元素卻是與作品的整體有關係。總之，恩斯特的作品是一複雜的整體，它避開了分析，而他所做的每一抉擇均源自風格原理，觀者如果要了解他的作品，必須將他的造形及主題做一目錄式編輯，並對其所根據的創作詩體，進行深一層的探討。

達達派和超現實派大師
談繪畫與人生

　　本文是法國藝術雜誌《藝術花園畫廊》的總編輯拔里諾訪問一
九七五年五月至八月在巴黎大皇宮舉行回顧展的畫家恩斯特的紀
錄。是一篇瞭解恩斯特其人其畫的好文章。

拔里諾（以下簡稱拔）：恩斯特先生，您是否記得第一次您想用雙
手創作的時期？

恩斯特（以下簡稱恩）：那時我還很小。六歲的時候，我曾經去過
幾個美術館，欣賞名畫家的大作……，我就有創作的慾望，跟這些
名畫家做同樣的事。家父畫油畫時，我也想畫油畫。

拔：從什麼時候開始，您想成為藝術家？

恩：起先我想做看守員，成為油畫家是第二個念頭。

拔：您家庭的環境，是否助成了您成為藝術家的念頭？

恩：當然沒有。也幸好沒有！我想如果沒有對抗過家人的看法的
　　話，繪畫就沒有那麼令人誘惑。

拔：從什麼時候開始，您全心投入那些您喜愛而畫出的觀念？

恩：（第一次）大戰爆發時，我有一點觀念，也知道應該往那一方
　　向走。一九一四年，我已經廿三歲。不過戰亂的四年整個停頓
　　下來，後來腦子裡產生激變，那就是我藝術創作的基礎——達
　　達主義……。

拔：在大戰以前您是否見過幾位達達派的畫家？

恩：碰面過，我與阿爾普為友，我們一塊兒作詩吟詩。可是達達主
　　義的觀念在腦海裡還不十分清楚。

與阿爾普結識的經過

瑞士·達達誕生地
（自然神話學的洪水圖）
1920 年
與阿爾普合作的拼貼畫
11.2 × 10cm
漢諾瓦格士特那美術
館藏

漢斯（傑恩）・阿爾普
達達浮雕 1916 年
木材塗色
瑞士巴塞爾美術館藏

拔：您是怎麼樣認識阿爾普的？

恩：那是一九一三年在科隆的「藝術與工藝展覽」會場裡。阿爾普在一家現代畫廊裡會客，在那兒，來訪客人拿出大部分從巴黎來的作品：勃拉克、馬諦斯、梵・鄧肯和畢卡索等人的作品……。有一天在這家畫廊，我見到一位年輕人很善意地回答一位老頭子的問題。一直到最後，忽然老頭子問阿爾普：「那麼，這些掛著的畫，是不是要以正正經經的態度去欣賞它？……」「是的，當然要，因為那是我的作品！……」這位老先生叫了起來：「我活了七十二歲，一輩子也以藝術為生，而且還是一位油畫家，難道說藝術要變成這個樣子，真是胡說八道！……」就在此時，阿爾普以非常平靜的語氣答道：「既然您已經活了七十二歲，為什麼還不去昇天呢？……」於是我和阿爾普打招呼相識。

拔：那時他幾歲？

恩：比我大兩歲……我走到他前面向他祝賀說：「真是妙極了！」我們彼此自我介紹，他對我說：「噢！我在秋季沙龍裡見過您的大作……」一下子我們變成朋友。他創作達達主義的詩詞，這是我第一次聽到這個字。

拔：那時候，阿爾普還與誰來往？

恩：他與所有應用他的達達藝術的畫家和作家來往。他非常喜歡里爾克（Rainer Maria Rilke）的詩。阿爾普是里爾克的祕書。當里爾克在巴黎時是羅丹的祕書。阿爾普可以幾小時不停地背誦他所作的詩詞。他作詩時沒有正統派的惡霸態度，反而小心翼翼地。時常會問我說：「馬克斯，您認為創作詩詞時可以不可以想寫什麼就寫什麼？」他總是向我提出這類有趣的小問題。我回答：「是的，當然可以這麼說，非常不錯。」

十五歲欣賞過塞尚作品

拔：您還跟誰接觸過？

恩：當然是與所有的前衛畫家。我認識「藍騎士」的會員；我是馬

克（Auguste Macke）的好朋友，他是會員之中最活躍的一個，住在我上大學的波昂市。

拔：為什麼您注意到藝術裡最勇敢、最尖銳的地方？為什麼您立刻注意到藝術裡最現代的部分？

恩：也許是瞬間的觀念，這種觀念是與生俱來的。

拔：您看到的第一幅現代作品是那一張？

恩：是塞尚的。是他給了我最深的印象，那時我只有十四或十五歲。一幅以蘋果為題材的靜物。是一張彩色複製品。我請家父解釋一些作品，當然他憎恨這類作品，因為他是屬於抒情的學院派，他向我說：「不要看這類東西，那不是好東西！」

拔：在某種程度範圍裡，是不是可以說您是見了塞尚的「蘋果」之後才了解有這麼一個新的空間可以利用？

恩：是的，也可說是一種對各種事物的新視界。這是我對現代繪畫第一個驚奇的地方。

拔：您是否記得其他重要的事件？

恩：第二個重要的時刻是康丁斯基的出現；那時我已經認識馬克，心裡上比較有準備。在一九一一年科隆市舉辦了一次美術展，有一百廿五幅梵谷的畫、一幅塞尚的作品、一幅高更、一幅灰色時代和幾幅藍色時代混在一起的畢卡索作品，還有幾幅勃拉克、一幅馬諦斯和幾幅康丁斯基。那是一次破天荒的展覽，其中最使我好奇的作品是畢卡索的畫。

畢卡索：心靈的主宰

拔：高更也使您感動嗎？

恩：並不是同一種心情。高更使我感動的地方就像一位大畫家的生命、奮鬥和患難等三方面的一大堆資料的總合，而對畢卡索則是他的安全感和主宰心。

拔：欣賞這個美展，是不是您生命的轉捩點？

恩：的確是如此。可惜我沒有充分發揮我的才智，因為戰爭完全切斷了我的精力。

拼貼詩畫集一每一天
1973 年

拼貼詩畫集一少女與惡
魔 1973 年

拼貼詩畫集一窗帘
1973 年

拔：戰爭結束後，是不是達達主義給您在心靈上大刺激？

恩：是的，阿爾普隨後來科隆市，那實在像是過節日喜事一般。我們舉辦過幾次達達畫展，討論過達達主義的歷史。

拔：在一九一四至一九一九年您有沒有作畫？

恩：有，我曾經畫過。可惜我被徵召打仗，不過在我的砲兵團裡，上校團長是非常有常識的軍人，也發現我的才華。把我拉到砲兵團的參謀部，負責畫一些軍事地形圖。我有一個工作間，因此有機會畫一些畫，可惜大部分都遺失了，後來有幾幅那時代的作品被找到。在科隆的展覽裡有十張那時代的作品，作品是相當奇怪的。

《博物誌》與拼貼畫

拔：戰爭時，您的興趣在哪兒？

恩：我非常暴躁。唯一想做的事，是將自己關在一個可發呆、欣賞的世界裡。雖然那時的環境不太允許，但不時還可以有機會這麼做。

拔：那時您的繪畫題材是什麼？

恩：差不多與八年後我所繪的《博物誌》方面的繪畫題材相同。

拔：您自己組合您的《博物誌》？

恩：的確是這樣。

拔：戰爭之後，您再與阿爾普和達達派聯繫上；您到過法國嗎？

恩：在戰爭爆發的前幾個月，我曾經於一九一三年旅居巴黎幾個月。可惜我沒有機會與一些我想相識的人碰面。不過我在一家咖啡館裡認識巴贊（Passin），他還幫我不少忙。

拔：您來巴黎想認識誰？

恩：畢卡索、德洛涅和作家阿波里

拼貼詩畫集一扉頁畫 1971 年

奈爾。

拔：一九二〇年的繪畫，您對它的認識如何？

恩：在那時，大家都感受到一定要畫一些好畫。可是大家偏偏反其道而行。我們幾個就像壞孩子，我們開始弄剪貼畫，一點也沒有造形的功夫。我們要分清「貼紙」（Papiers collés）和「拼貼畫」（Collages）兩回事。我所創作的不是貼紙——我也絕不去這樣做。我把一些東西弄到最不上軌道的地步，使得所貼的東西原義完全改變；我們可以把它稱爲「白癡化」。

拔：這是不是純粹的搗蛋？

恩：是的。

拔：從什麼時候您又再畫油畫？

恩：當這種搗蛋和作風變成一種大家所習慣的傳統時。

一九二〇年：布魯東

拔：您和超現實派接觸是不是對您的一生很重要？

恩：是的，完全正確，尤其與艾努亞德和布魯東。至於查拉他並不是超現實派，但是他很瞭解那時代的處境。我和布魯東的認識是在一九二〇年暑假，在奧地利和義大利邊境的北阿爾卑斯山脈的提爾（Tyrol）地方。當時查拉在場。

拔：您期待從超現實派那裡獲得什麼東西？那次見面是不是一個巧緣？

恩：那次見面不是巧合。我在年輕時代非常受到德國浪漫主義的吸引，它的觀點與超現實的觀點巧合。那是在心靈的血統關係上，鼓舞了兩主義的會合。

拔：超現實派的一些人給您帶來些什麼？

恩：艾努亞德是幾位超現實派裡我最要好的

三位證人－布魯東、艾努亞德與畫家目睹聖母瑪利亞拍打幼兒基督
1926 年　畫布油彩
196 × 130cm
布魯塞爾私人收藏

蝕版畫

朋友，他詩詞的調子使我非常感興趣；雖然我不懂法文，我還是極為著迷。我們就這樣互相談個不停，他給我作畫上的看法，我給他詩詞上的意見。在精神的領域裡我們互相合作。

自己找不著自己的境界

拔：一直到什麼時候才能說您自己是您藝術的主宰？您自己是您造形的鑰匙？

恩：這個時刻一直還沒有來到。對於一位藝術家而言，最糟的事情是自己找到自己。他一定要失落自己或者忘記他自己是在什麼地方，我相信現在我才做到自己找不到自己的地步。

拔：在某種程度範圍裡，我們是不是可以說，您的繪畫是您自己避免自己的企圖？

恩：如果是指避免我自己冷凍下來的話，我同意您的看法。

拔：您曾經對自己驚奇嗎？

恩：我曾使自己不忠實於自己，尤其在「忠實於自己的錯誤」上，我總是懷疑我自己。

拔：您想超越自己嗎？

恩：我的目標只不過是使自己不要老是待在那兒。這也許是所謂「現代憂慮」的一些外形。

拔：我們可不可以說在您的繪畫裡，已答覆一些您自己對生命、死亡的疑問？您將這種憂慮表達在畫面，而且連帶著它的回答？

恩：我想是的。

拔：在某種程度範圍裡那是一種繪畫，它使您在智慧、神祕和整個人上投身注入？

恩：您說得對，雖然我不太喜歡「神祕」這個字。

為猶太博物館創作的
海報　1966 年　版畫

眼睛和腦筋不是同一回事

拔：您的繪畫不全是造形藝術？

恩：不是全部。如果是純粹造形藝術的話，那就無法超過眼光的界
　　限。眼睛只是一種肉體組織，而不是一個腦筋。

拔：你所興趣的是「人」，對嗎？

恩：是人，是眼睛和腦筋的交點，也就是所謂的心。

拔：您能不能擲筆不畫？

恩：那要等到有人把我的雙手切掉才有可能！

拔：您怎樣命名您的作品？

恩：嬰兒出世，我們想給他取名。在我心靈深處我喜愛我的作品。
　　雖然我的作品一直被認為不完全是大畫家作品的見證，那是因
　　為天才不喜愛他的作品，可惜我正好相反。當我看自己的作品
　　，我總是很高興。我就給它命名，有時候幾乎非這麼做不可。
　　取作品的題目是非常不易的。

拔：您是怎麼樣作畫呢？

恩：以突然的情緒，以心靈的危機。

拔：您創作的原動力是什麼？開始於純粹的視覺因素或一種觀念、
　　一種味道，還是一種聲音？

恩：大部分的時間，仍然是從眼光開始的，它佔很重要的角色，不
　　過有時也可以從觀念開始。

拔：您的作品是不是應該先鑑別、分析，然後立刻被了解？那些喜
　　愛您的作品的人所要求的是什麼東西？

恩：假如直覺的推想不能立刻有的話，那是不能分析的。不過那些
　　有能力分析的人比那些只用眼睛看的人來得有價值。

拔：我不太喜歡用不正確的字眼，但是我覺得你的作品仍含有一種
　　「佈道」的味道？

恩：是的，是一種道德的佈道。我需要與人彼此溝通，不是梵谷那
　　類的佈道，它會使人誤認為是傳教士和想說服別人者。梵谷一
　　直沒有擺脫這種念頭：他想在精神上改變這個世界。他像是基
　　督徒。我的企圖倒是在某種品質上建立一套交談的對白。

拔：您能不能將這套對白以另種方式建立起來，我的意思是說，以
　　寫作而不用繪畫的方式？繪畫給您的單獨的對白方式是怎麼回
　　事？

獵捕蛇鯊 I　1968 年
送給 Lewis Caroll 的
兩張石版印刷

獵捕蛇鯊 II　1968 年

恩：對我而言，繪畫是最簡單、最直接和最自然的自我表達法。我偶爾也寫詩和文章。我也很高興做這些事，但是大牛是用來補充繪畫上之不足。

拔：您對「人」的看法是怎樣？

恩：那不是我興趣的主題，我所興趣的是物體與主題之間的關係。

繪畫與人是獨一無二的東西

拔：「恩斯特」這個人是不是與他的「畫」有很大的差別？

恩：不，我不相信。不可能有兩回事。我不喜歡那些行動與言論不相符合的人。萬一突然發瘋起來，在繪畫上畫一些與我所說的不同時，我會立刻覺到渾身不舒服⋯⋯。

拔：您畫完的作品是不是仍會給您一種啟示？

恩：那些非常痛快畫完的作品的確是這樣。這些啟示是突然發現的，事先我不知道這些。我是不會有預設的念頭，也沒有固定的看法。我像瞎子走路，一面走一面找到。

拔：您怕不怕死亡這回事？

恩：不怕，我從來不因此而掛心。也許您會認為很奇怪，但是的確是這樣的。我覺得死亡是一件不舒服的事。我害怕死亡的那一瞬間，但是不怕走進死亡幽境的事實。

拔：知道您有一天會倒下來這回事，不會使您為難嗎？

恩：不，我一點也不覺得為難。

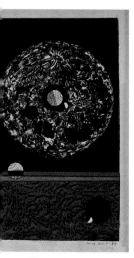

形狀 16 號　1974 年
拼貼、騰印法、畫紙
28 × 16.5cm
西班牙巴塞隆納私人
收藏

枯木的黃葉不能永恆地存在

拔：如果預先知道你會留下一幅您喜歡的作品呢？

恩：也許我會為難，特別在我活著的時候。我死後那就不要緊了。任何一種冒險的行為都使人為難。尤其是有雄心要在死後留下一些過去的足跡。這種行動的方式，並不與我真正的思想相結合。就像是樹木想永恆地留住它那枯黃的葉片。

拔：您為什麼創作呢？

恩：目前我還是不想這件事。創作是一種需要，沒有其他的理由。

拔：您是否已經成功地與其他藝術家談得來呢？

恩：非所有的人，只有少部分人。在我一生裡，阿爾普與艾努亞德這兩個人幾乎就夠了。

拔：恩斯特，您現在還缺乏什麼東西？

恩：青春的年紀。假如我只有十八歲的話，我一定會非常高興！

拔：您重新過一輩子？

恩：當然了！

拔：在您目前的回顧展中，我們可以找到幾張以籠子為題材的畫，這種觀念是否一直使您著迷？

恩：是的，因為我們活著的世界裡有一半是籠子裡的世界，總使人有從籠子裡脫走的慾望。

我們不能裝模作樣不理睬科學

拔：科學上的進展是否使您對它有興趣？

恩：是的，我非常感興趣。像對物理與生物科學，那是很自然的。一位藝術家不能不理睬空間上的一些觀念，這些觀念是靠科學的發明而有的。不過我覺得某些藝術家認為，如果作品空間不是歐幾里得幾何空間的話，那就不算一張作品的論調是很可怕的。這是毫無理由的苛求，相當於「造現代」而不是「變成現代」的觀念。那些說歐幾里得數學已取代其他數學的一些數學家一定是發瘋了。當我們建造任何東西如辦公桌，我們是不需要非歐幾里得數學的……。唯一的不同是：非歐幾里得數學是歐幾里得數學的簡化。換句話說：一種語言上的簡化。

拔：您認為藝術家不能忽略科學研究？

恩：物理學家海森堡（Heisenberg）一直和我的看法相同。他認為一些現代藝術家的研究，相當於核子物理的研究。一位藝術家不能不關心科學之類的重要進展，因為它能夠帶給藝術作品一種與往常不同的價值。（拔里諾訪問／何玉郎譯）

馬克斯・恩斯特素描、版畫、拓印作品欣賞

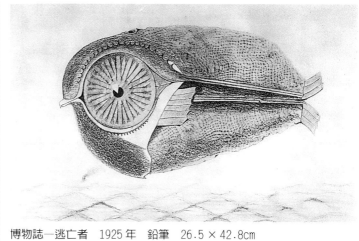

博物誌—逃亡者　1925 年　鉛筆　26.5 × 42.8cm
瑞典斯德哥爾摩美術館藏

瑪莉・羅蘭姍的美麗地方　1919 年　墨水、畫紙　39.3 × 27.5cm
紐約現代美術館藏（左圖）

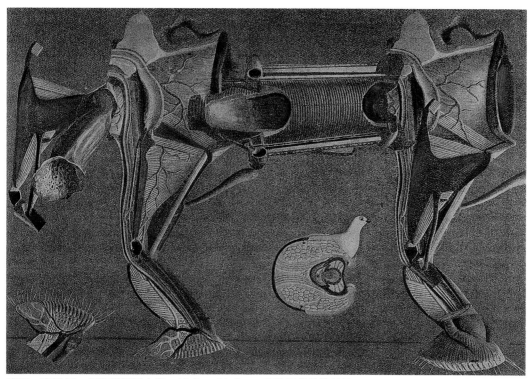

病馬　1920 年　拼貼鉛筆墨水畫　14.5 × 21.6cm　紐約現代美術館藏

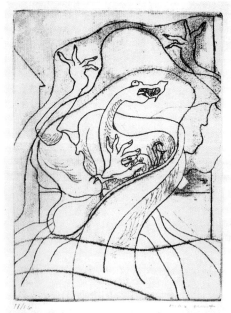

博物誌　1926 年
（左上圖）

三棵交往的柏樹
1925 年
拓印、鉛筆、紙
25.3 × 20cm
（左中圖）

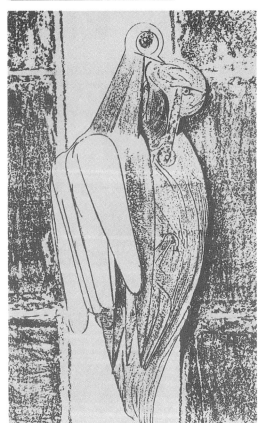

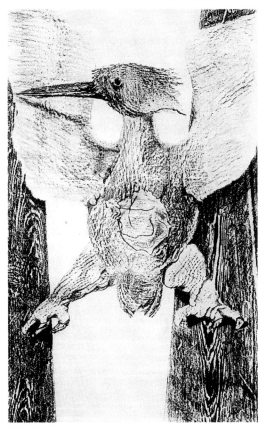

鳥之愛　1926 年　摩擦法繪畫　　　博物誌—振翼　1926 年　摩擦法繪畫

小說《百頭女》 1929年 拼貼畫 8×10.8cm 巴黎私人收藏

小說《百頭女》 1929年 拼貼畫

小說《百頭女》：第一章首幅－犯罪奇蹟：
一位完璧男子 1929年

小說《百頭女》：第二次…… 1929 年

小說《百頭女》：第三次失敗 1929 年

小說《百頭女》：三度空間風景 I 1929 年

小說《百頭女》：三度空間風景III　1929年

小說《百頭女》：二度晴天空　1929年

小說《百頭女》：巴黎盆地，鳥類之長羅普羅普，
在街燈中覓食　1929年

小說《百頭女》：
偉大的聖尼可拉　1929 年（上圖）

小說《百頭女》：
嬰兒腹裂出現鳩舍　1929 年（中圖）

小說《百頭女》：
完璧的無意識風景　1929 年（下圖）

小說《百頭女》：
清靜受胎　1929 年

小說《百頭女》：枝頭上的祝宴　1929 年

小說《百頭女》：恩寵的最初接觸　1929 年

小說《百頭女》：惑亂、我的妹妹、百頭女　1929 年

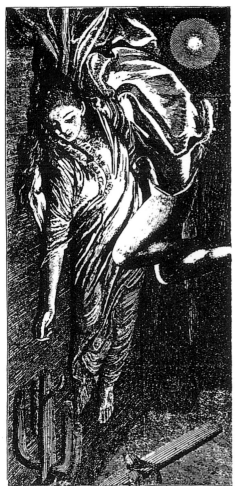
小說《百頭女》：百頭女花袖　1929 年

小說《百頭女》：一位公證人　1929 年

小說《百頭女》：餐飲列車
1929 年

小說《百頭女》：羅普
羅普、歸燕
1929 年（上左圖）

小說《百頭女》：羅普
羅普與美麗女園丁
1929 年（上右圖）

小說《百頭女》：
王冠的鍛造　1929 年

小說《百頭女》：間歇泉　1929 年

小說《百頭女》：平行雙身幽靈落於床邊
1929 年

小說《百頭女》：羅馬　1929 年

《慈善週》：七大罪　1934 年　拼貼畫

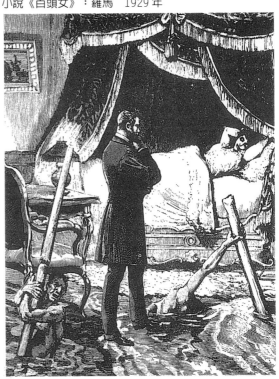
《慈善週》：七大罪　1934 年　拼貼畫

盼望進卡門修道院的少女之夢　1930 年

《慈善週》　1934 年　拼貼摩擦作品

《慈善週》：七大罪　1934 年

《慈善週》：七大罪　1934 年　拼貼畫（右圖）

《慈善週》：伊底帕斯王　1934 年
拼貼畫　28 × 20.5cm（左圖）

在波浪的遊戲之中　1968 年
彩色拓印　13 × 20cm　私人收藏

亞歷山大大帝的戰爭　1967 年
拓印　48 × 35cm

在波浪的遊戲之中　1968 年　彩色拓印　46 × 34cm　私人收藏

《慈善週》 1934年　拼貼畫　28 × 20.5cm

恩斯特年譜

max Ernst

一八九一　馬克斯・恩斯特（Max Ernst）四月二日生於德國科隆近郊
　　　　　的布魯爾（Brühl），排行長子；父親菲利普・恩斯特
　　　　　（Philipp Ernst）是一名聾啞學校繪畫教師，母親露易絲
　　　　　（Luise）。

一八九四　三歲。見父親所畫的水彩畫，開始接觸繪畫的世界。

一八九六　五歲。開始畫素描。對神祕奇異小說興趣特濃。

一八九七　六歲。姊姊瑪莉亞去世。

一九〇六　十五歲。一月五日，恩斯特早晨醒來發現喜愛的一隻粉紅
　　　　　色澳洲鸚鵡死去，非常吃驚。與此同時，父親跟他說，他
　　　　　的妹妹洛妮出生了。恩斯特把鳥的死亡與妹妹的誕生，聯
　　　　　想在一起，他認為這個小妹妹奪去了他心愛的鳥的生命，
　　　　　投胎到這世界上。後來，他的繪畫不斷地表達鳥和人的相
　　　　　互關係，如「羅普羅普」、《百頭女》等。

一九一〇　十九歲。一九一〇至一九一四年在波昂大學文學院就讀。
　　　　　學習古代語言學、哲學、心理學和藝術史。決心當畫家，
　　　　　特別留意梵谷、高更、哥雅、秀拉、馬諦斯、馬爾克、康
　　　　　丁斯基的繪畫作品。讀杜斯妥也夫斯基的著作，熱中於尼
　　　　　采，又喜愛佛洛伊德的著作，加入慕尼黑的「藍騎士」運
　　　　　動，與馬爾克結成知己。

一九一一　廿歲。參加「青年萊茵畫社」。

一九一二　廿一歲。參觀科隆「分離派」展；首次親睹國際現代畫家
　　　　　作品，其中包括梵谷、塞尚、高更、席涅克、畢卡索、馬
　　　　　諦斯、荷德勒（Hodler）、孟克，及德國表現主義畫家等。
　　　　　在波昂的佛利德里希・柯因書店與科隆的菲特曼畫廊發表

湯瑪與布雷克
1920年　攝影拼貼畫
18.3×13cm
紐約私人收藏

汽船和魚　1920 年
放大的照片、水粉彩、
墨、厚紙板
32 × 38.8cm
私人收藏

達達宣言
1921 年 1 月 12 日
於巴黎
巴黎私人收藏

作品。

一九一三　廿二歲。參加柏林杜修特爾姆畫廊舉行的「首屆德國秋季
　　　　　沙龍」（《狂飆》雜誌主辦）。參展者尚有夏卡爾、德洛涅、
　　　　　康丁斯基、克利、馬克等人。

一九一四　廿三歲。結識漢斯・阿爾普；徵召入伍服役砲兵部隊，參
　　　　　加第一次世界大戰。

一九一六　廿五歲。參加柏林「暴風」展覽，第一次接觸達達主義藝
　　　　　術家。

一九一八　廿七歲。在科隆與大學同窗好友露易絲・史特勞斯（Luise
　　　　　Strauss）結婚。

一九一九　廿八歲。訪問慕尼黑的保羅・克利，見到基里訶的複製作
　　　　　品；首次製作插圖。在科隆發起達達主義運動。

一九二〇　廿九歲。與巴吉德（Baargeld）在科隆的溫特・布魯維爾畫
　　　　　廊展出達達作品，因內容猥褻而草草結束，長子吉米誕
　　　　　生。

一九二一　卅歲。認識保羅・艾努亞德夫婦，與漢斯・阿爾普、
　　　　　蘇菲・塔伯爾（Sophie Taeuber）及特里斯坦・查拉在提羅
　　　　　別墅度假。

一九二二　卅一歲。再赴提羅別墅度暑假。和露易絲・史特勞斯離
　　　　　婚。離開德國到巴黎。

一九二三　卅二歲。參加巴黎「獨
　　　　　立沙龍展」；在艾努亞
　　　　　德位於奧邦的別墅製作
　　　　　壁畫。脫離達達主義。

一九二四　卅三歲。與艾努亞德夫
　　　　　婦赴遠東旅行（中南半
　　　　　島）。製作〈美麗女園
　　　　　丁〉（此畫曾在一九三
　　　　　七年「墮落藝術」展
　　　　　出，其後下落不明）。

一九二五　卅四歲。在布里坦尼海
　　　　　邊度假；寫「摩擦法」
　　　　　作畫技法發明經過，出

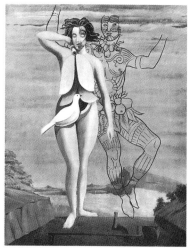

美麗女園丁　畫布油彩
1923 年（1937 年遺失至今）

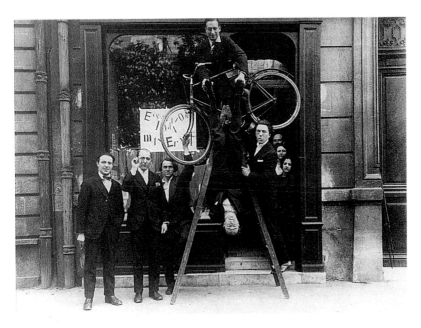

版《博物誌》畫冊。

一九二七　卅六歲。與瑪利・貝特・奧蘭治（Marie Berth Aurenche）
　　　　　結婚；拍攝游牧與森林圖片，創作以鳥和森林為主題的作
　　　　　品。

一九二九　卅八歲。出版拼貼畫小說《百頭女》。

一九三〇　卅九歲。在布紐爾所拍的「黃金年代」影片中演出一角
　　　　　色；開始製作「羅普羅普」系列。

一九三一　四十歲。紐約首次個展，在朱利安・李維畫廊舉行。

一九三四　四十三歲。出版拼貼畫小說《慈善週》。與傑克梅第同往
　　　　　瑞士，作雕刻。

一九三五　四十四歲。製作〈完整的城市〉。

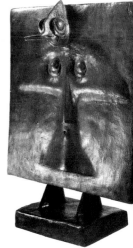

頭二鳥　1934-35 年
銅鑄　高 53cn
私人收藏

萊茵河沿岸城市—柯柏
崙茲景色（左圖）

德國的萊茵河給予恩斯
特許多藝術創作上的啟
發（右圖）

穿工作服的恩斯特
（右頁圖）

218

一九三六　四十五歲。在紐約現代美術館「魔幻藝術達達超現實主義」

　　　　　特展中，展出四十八件作品。

一九三七　四十六歲。繪製〈家庭天使〉以回應他對西班牙內戰的無

　　　　　助感。

一九三八　四十七歲。離開巴黎遷往法國南部的聖馬丁‧達德希。

一九三九　四十八歲。遭受政治迫害，先是被法國當局視爲「異己分

　　　　　子」，之後又上了蓋世太保的黑名單。被拘捕。

一九四一　五十歲。流亡西班牙，七月十四日抵達紐約。居住紐約與

　　　　　加州，與佩姬‧古根漢結婚。

一九四三　五十二歲。先定居於亞利桑那；首次與女畫家多羅提雅‧

　　　　　唐寧見面。一九四六年唐寧成爲恩斯特妻子。

一九四六　五十五歲。離開紐約，與唐寧定居於亞利桑那州自己所造

　　　　　的房子。

一九四八　五十七歲。入美國國籍。完成自由創作的雕塑〈魔羯

　　　　　座〉。

一九五〇　五十九歲。赴歐洲旅行；在巴黎聖米樹碼頭租屋並繪製

　　　　　〈巴黎的春天〉；在巴黎賀內‧德安畫廊舉行戰後首次巴黎

　　　　　個展；十月返回美國。

一九五一　六十歲。在德國故鄉布魯爾舉行回顧展。

一九五二　六十一歲。夏天在夏威夷大學發表現代藝術演講。

一九五三　六十二歲。返巴黎，訪科隆。

一九五四　六十三歲。榮獲威尼斯雙年展國際繪畫首獎。

一九五五　六十四歲。遷往杜蘭省的灰斯梅斯。

一九五六　六十五歲。在伯恩的藝術館舉行回顧展；在巴黎的柏格隆

　　　　　畫廊展示《博物誌》作品。

一九五七　六十六歲。榮獲北萊茵地區西伐利亞繪畫首獎。

一九五八　六十七歲。取得法國國籍。

一九五九　六十八歲。於巴黎國立現代美術館舉行回顧展，得國際美

　　　　　術大獎。

一九六一　七十歲。雕塑作品展於巴黎大紅點畫廊；紐約現代美術館

　　　　　舉行他的回顧展。

一九六二　七十一歲。倫敦泰德美術館舉行他的回顧展；科隆的沃瑞

恩斯特1952年攝於
其畫室（右頁圖）

220

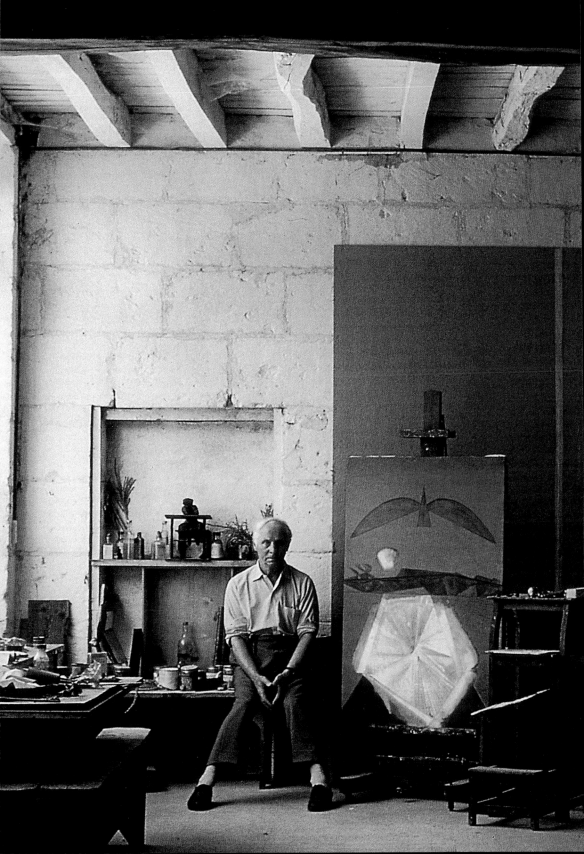

‧里察茲美術館也爲他舉行回顧展。

一九六三　七十二歲。定居法國南部賽蘭；蘇黎世美術館舉行他的回
　　　　　顧展；與彼德‧沙莫尼（Peter Schamoni）合作拍攝「探究
　　　　　未知的陌生之旅」影片。

一九六四　七十三歲。與依里亞茲德（Iliazd）合作出版《天文學的非
　　　　　法實踐》；在突爾斯的市立圖書館及巴黎的大紅點畫廊展
　　　　　示「書寫與雕刻」作品。

詩人的微笑　1969 年
拼貼畫

一九六六　七十五歲。在紐約的猶太博物館及威尼斯的格拉西宮畫廊
　　　　　展覽；與維納‧史派斯（Werner Spies）合作，爲北德無線
　　　　　電視公司拍攝「自畫像」影片；與彼德‧沙莫尼合作拍攝
　　　　　「天文學的非法實踐」影片。

一九六七　七十六歲。繪製〈美麗女園丁的歸來〉。在賽蘭建大畫室。

一九六八　七十七歲。爲巴黎歌劇院的羅蘭‧培提（Roland Petit）的
　　　　　芭蕾舞劇「杜蘭加里娜」設計舞台道具。

一九六九　七十八歲。在巴黎的安德烈‧法蘭西畫廊展示他爲艾努亞
　　　　　德別墅所繪壁畫；阿姆斯特丹市立美術館舉行回顧展；斯
　　　　　德哥爾摩現代美術館舉行回顧展。

一九七〇　七十九歲。於斯圖加特美術館舉行回顧展；在漢堡、漢諾
　　　　　威、法蘭克福、柏林及科隆舉行德梅尼收藏他的作品展；
　　　　　出版《書寫》。

一九七一　八十歲。在巴黎橘園美術館舉行八十歲誕辰紀念展。

一九七五　八十四歲。於巴黎大皇宮舉行回顧展。《恩斯特作品全集
　　　　　目錄》前兩卷在科隆出版，第三、四卷在一九七六、七九

M.　1974 年
拼貼畫文字
10 × 10.6cm（左圖）

春天的覺醒　1969 年
彩色拓印　29 × 46cm
藝術家自藏（右圖）

André Breton et l'amitié :

André Breton a été assez grand et singulier pour
qu'il mérite qu'on soit ému, très ému même.
à la nouvelle de sa mort. Zut à ceux qui en pro-
fitent maintenant pour se vanter d'avoir eu le
privilège de son amitié.
Confesseur-né, André Breton aimait passionnément
le Jeu de la Vérité avec tout ce que cet étrange ex-
ercice implique d'aveux, de dérobades, d'indulgences et de pe-
nitences. Pour lui le Jeu de Vérité faisait partie du
domaine du sacré. Il en acceptait les règles ~~avec~~ vo-
lontiers, avec rigueur même. A la question de Paul
Eluard » Avez-vous des amis « ? sa réponse fut «
» Non, cher ami «. Sans doute était-il conscient
de ~~sa vert~~ da beauté de cet aveu d'absolue soli-
tude. Sans doute se rendit-il aussi compte que
sa réponse ~~contenait~~ impliquait une terrible exi-
gence, i.e. : pour être admis comme amis il fallait
tacitement accepter au préalable un contrat de
non-~~réci~~ réciprocité. Certains de l'entourage de Bre-
ton acceptèrent en silence, résignés à devenir les fu-
turs inconditionnels du groupe dit surréaliste. Bre-
ton était assez perspicace pour en distinguer ceux
qui opposaient une restriction mentale à ~~sa~~ cette con-
ception de l'amitié, les futurs » exclus «.
 Ainsi, pour André Breton se confondait avec le
 l'amitié
Jeu de l'Amitié, tragique exercice auquel il s'est livré
sans défaillance jusqu'à la fin de sa vie. Il y prenait tous
les risques, y compris celui de la solitude absolue et
de la faillite de ~~toutes~~ ses amitiés.
 max Ernst

1966 年恩斯特寫給布魯東的信

年出版。

一九七六　八十五歲。四月一日，八十五歲生日前夕病逝巴黎。

一九七七～一九九〇　恩斯特的繪畫展、回顧展巡迴全世界舉行。

一九九一　紀念恩斯特一百週年誕辰，倫敦、斯圖加特、杜塞道夫和
巴黎等地舉行恩斯特回顧展。

國家圖書館出版品預行編目資料

馬克斯‧恩斯特：達達超現實大師 =
Max Ernst ／曾長生等撰文. -- 初版.
-- 台北市：藝術家，民 91
面； 公分 ---（世界名畫家全集）

ISBN 986-7957-46-6 （平裝）

1.恩斯特（Ernst, Max, 1891-1976）-- 傳記
2.恩斯特（Ernst, Max, 1891-1976）-- 作品評論
3.畫家 - 德國 -- 傳記

940.9943 91019699

世界名畫家全集

恩斯特 Ernst

何政廣／主編　曾長生／等撰文

發 行 人　何政廣
編　　輯　王庭玫、黃郁惠、王雅玲
美　　編　王孝媺
出 版 者　藝術家出版社
　　　　　台北市重慶南路一段 147 號 6 樓
　　　　　T E L：(02)2371-9692 ～ 3
　　　　　F A X：(02)2331-7096
　　　　　郵政劃撥：0104479 － 8 號 藝術家雜誌社帳戶

總 經 銷　時報文化出版企業股份有限公司
　　　　　桃園縣龜山鄉萬壽路二段351號
　　　　　TEL:（02）2306-6842

　　　　　　　　　　　　　　　　　　　　;號

　　　　　F A X：(04)25331186
製版印刷　炬曄印刷有限公司
初　　版　中華民國 91 年 11 月
定　　價　新臺幣 480 元

ISBN 986-7957-46-6
法律顧問　蕭雄淋

行政院新聞局出版事業登記證局版台業字第 1749 號